캘리그라퍼를 위한 실용 천자문

캘리그라퍼를 위한 실용 천자문

2025년 3월 20일 초판 인쇄
2025년 3월 27일 초판 발행

저자_이 산
발행자_박흥주
발행처_도서출판 푸른솔
편집부_715-2493
영업부_704-2571
팩스_3273-4649
주소_서울시 마포구 삼개로 20 근신빌딩 별관 302호
등록번호_제 1-825

ⓒ 이산 2025

값_25,000원

ISBN 979-11-991362-0-5 (13640)

캘리그라퍼를 위한 실용 천자문

글씨연구가 이 산

푸른솔

글씨연구가 **이 산**

오랫동안 손으로 쓰는 글씨를 연구하였다.
붓과 다양한 펜으로 직접 지면에 쓰는 글씨와 설계하듯 그려내는
글씨, 한글을 활용한 문양 등 다양한 글씨를 연구하고 가르쳤다.
국민소주 참이슬과 대한항공, 배스킨라빈스 등 기업광고와 브랜드
작업을 했으며, MBC 마리텔, tvN 등 여러 방송에도 출연을 하였다.

다음과 같은 책을 집필하였다.

『이산 작가의 캘리그라피 워크북 660』
『이산 작가의 이꼴저꼴 다보겠네』
『이산 작가의 아트펜 캘리그라피』
『이산 작가의 글씨드로잉』
『이산 작가의 내 이름 잘 썼으면 좋겠네』
『글씨편의점』
『스낵캘리그라피』

현재 캘리그라피 전문 교육기관 [이산글씨학교]와
온라인 영상클래스 [밴드스쿨]에서 가르치고 있다.

인스타그램 / leesanschool

머리말

캘리그라퍼를 위한 천자문

한자(한문)서예는 한자 문화권에서 오랫동안 이어져 오고 있는 전통적인 서법으로 비문을 탁본한 법첩(法帖)의 옛 글씨를 임서하는 것이 일반적입니다.

이 책은 한자의 기본이라고 할 수 있는 천자문을 전통적 서법이 아닌 캘리그라피적 관점으로 재구성한 것입니다. 한자 서체 중 예서(隸書)를 기반으로 하였으나 규칙적인 획을 단순화해 친근감 있는 글꼴로 표현, 실용성과 대중성을 높였습니다.

한문서예를 오래 수련하신 분들에게는 다소 생소한 글꼴로 여겨질 수 있지만 서예의 깊고 미세한 다양한 기법을 일정 부분 생략함으로써 캘리그라피 작가들이 보다 쉽게 접근하도록 했습니다.

한자는 우리민족이 한글보다도 더 많은 세월동안 사용해 온 '우리의 글자'라고 할 수 있습니다. 뜻글자인 한자를 소리글자인 한글과 더불어 사용함으로써 더 정확하고 분명한 의미를 전달할 수 있습니다. 천자문(千字文)은 대표적인 한문 습자 교본으로 한국에서는 오랜 세월 동안 한자를 처음 배우는 입문자들, 특히 어린이들의 교재로 사랑받아 왔습니다. 이 책을 통해 독자들은 캘리그라피적인 요소를 배우는 것 외에 천자문을 알아나가는 기쁨을 누릴 수 있을 것입니다.

앞으로 캘리그라피 분야에서 한자 캘리그라피에 대한 연구와 활용이 더욱 펼쳐짐으로써 한자 캘리그라피가 우리 실생활 속에서 또 다른 차원 높은 표현의 도구로 널리 쓰이기를 바랍니다.

- 2025. 3. 글씨연구가_이 산

일러두기

- 한자의 음과 뜻은 여러 가지가 있겠으나 이 책에서는 캘리그라퍼를 위한 실용적인 기준으로 간략하게 한 가지로 정리하였습니다.
- 이 책에 손글씨로 쓴 한자는 서예의 필법을 엄격히 준수한 것이 아닌 저자의 개인적 한자 표현기법으로 다소 글자의 변형이 있으니 전통적 필법의 기준으로 접근하지 않기를 바랍니다.
- 전해 내려오는 천자문의 전통적 설명을 따르지 않고 독자들의 이해를 돕기 위해 쉬운 글로 재해석 하였으니 문장의 본래의 역사와 깊은 뜻을 알고자 할 경우에는 전통있는 책을 참고하길 바랍니다.
- 48자 단위로 chapter를 나눈 것은 내용과 상관없이 독자의 학습에 지루함을 덜어주기 위한 소분 편집임을 밝힙니다.

차례

들어가면서

0

한자는 몇 가지 획을 크기가 다른 점으로 대체하여 표현할 수 있다.

점(點)은 디자인 요소 중 미적 표현의 결정체이다. 단순성과 절제, 시각적 주목도가 높기 때문이다. 글자는 한자나 한글 또는 영문이라도 시각적 추상의 개념으로 읽고 보는 자에게 그 느낌을 잘 전달해야 한다.

이 책의 설명은 저자의 개인적 관점으로 정리한 필법으로 모든 글자에 동일하게 적용할 수는 없으며, 복잡하거나 어려운 구성의 획을 가진 글자에는 적용이 불편할 수도 있다. 그럴 경우는 전통적 원칙을 지켜 표현하는 것이 좋은 방법이다.

한자 획 이름(永字八法)

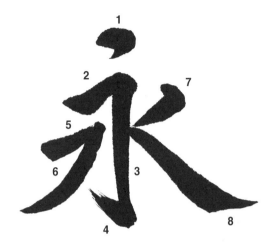

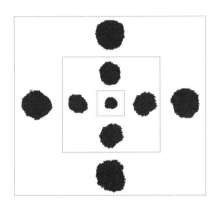

1. 측(側) - 점
2. 늑(勒) - 가로획
3. 노(努) - 세로획
4. 적(趯) - 갈고리
5. 책(策) - 오른쪽 치킴
6. 약(掠) - 긴 왼삐침
7. 탁(啄) - 짧은 왼삐침
8. 책(磔) - 파임

점(●)의 표현의 방법

- 글자의 바깥쪽에 있는 측이나 탁획은 큰 점으로 쓴다.

- 획의 안쪽에 있는 가로획이나 점획을 중간 점으로 한다.

- 획의 안쪽에 있는 여러 점일 경우는 작은 점으로 쓴다.

- 글자의 구성에 따라 적용하며 획일적이지 않다.

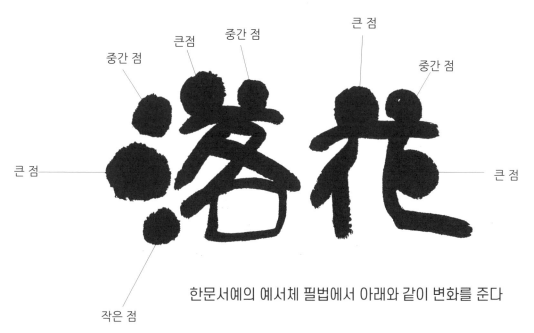

중간 점
큰점
중간 점
큰 점
중간 점
큰 점
큰 점
작은 점

한문서예의 예서체 필법에서 아래와 같이 변화를 준다

- 삐침(掠)이나 파임(磔)이 없는 예서체를 기반으로 쓴다.
- 한자 획 중 점(측側)과 짧은 왼삐침(탁啄)을 큰 점으로 쓴다.
- 경직된 네모형 획을 가늘고 부드러운 원형 획으로 바꾼다.
- 필압의 변화를 주어 획을 가볍게 한다.

한자의 첫 머리에 해당되는 측(側)획과 첫
획이 늑(勒)으로 시작할 경우 다음과 같이
큰 점으로 쓴다.

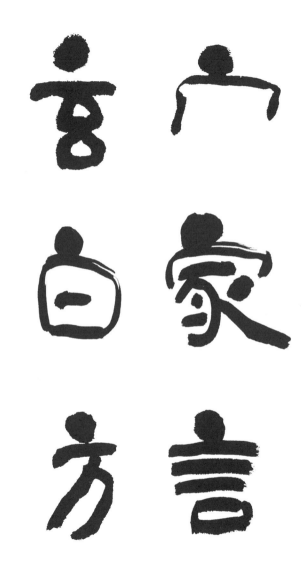

약자로 쓴 경우나 글자의 위쪽에 두개의 점
으로 표현할 경우 점의 크기를 다르게 쓴다.

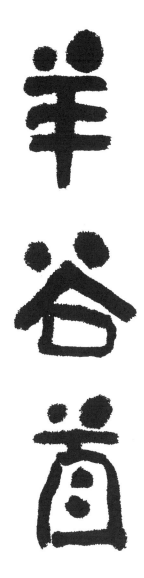

점이 세 개인 경우나 삼수변은 가운데 점을
큰 점으로 표현한다.

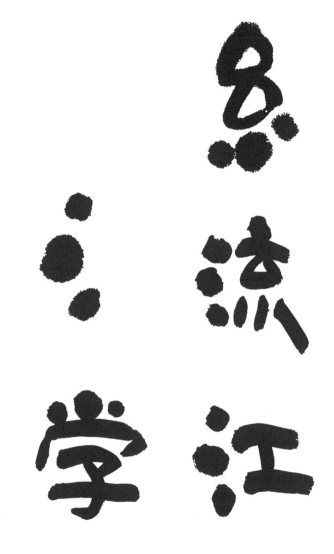

점이 네 개인 경우의 글자는 둘째 점 또는
첫 점을 크게 쓴다.

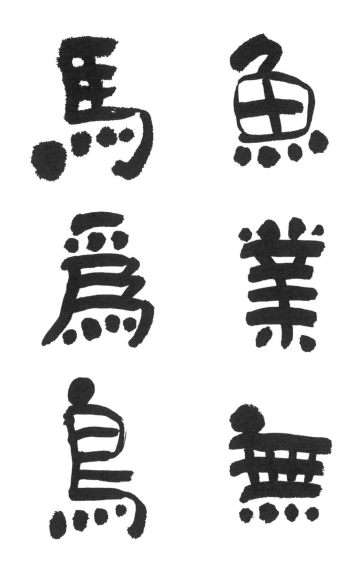

점이 글자 속에 있을 때는 중간 점 또는 작은 점으로 쓴다.

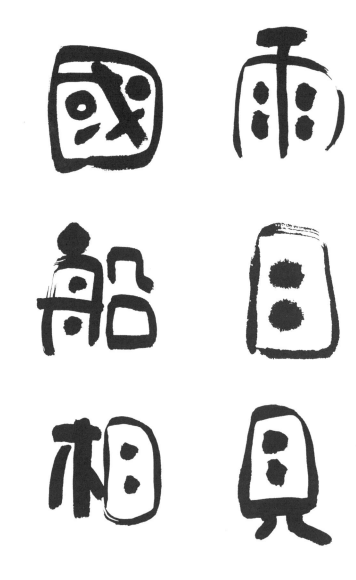

획 사이에 들어갈 경우 중간 점으로 표현하며, 마지막 획의 책도 점으로 표현할 수 있다.

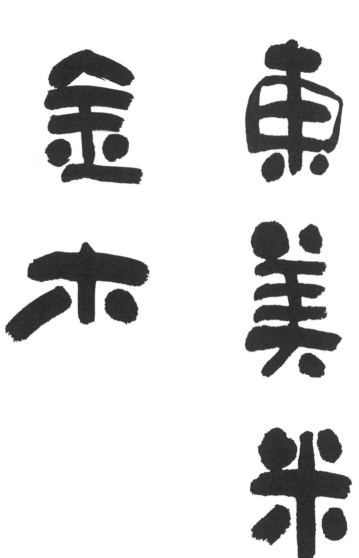

마음 심자가 들어가는 글자의 구성과 표현

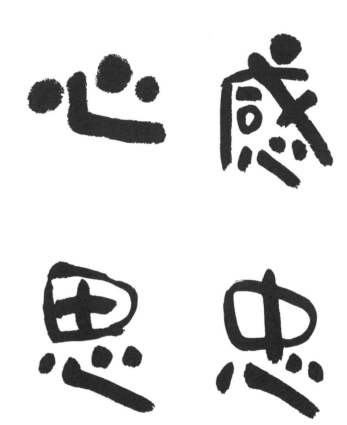

여러 획을 점으로 많이 표현한 경우에는
글자 전체의 적절한 획간 공간 배분으로
조화롭게 구성한다.

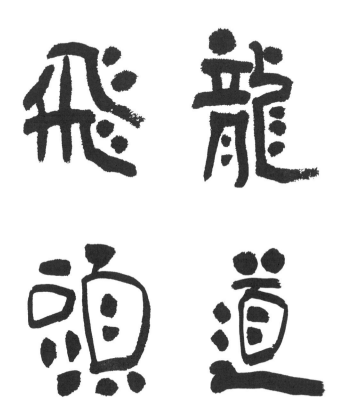

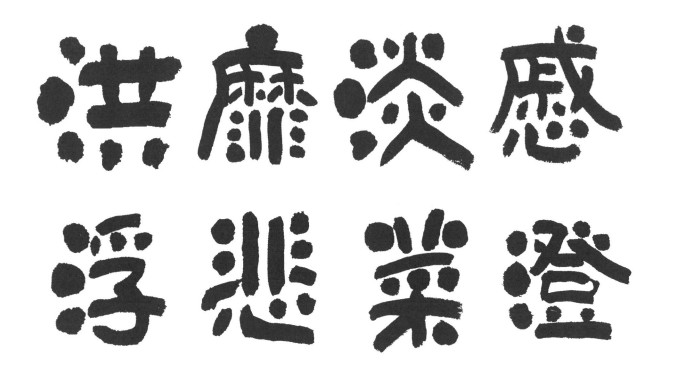

점의 크고 작음이 글자에 다채로움을 준다. 모든 한자에 적용할 수 있는 것은 아니지만 적극적으로 표현해보면 다양한 한자의 얼굴이 나올 것이다.

실용 천자문

chapter 1

天 : 하늘 천	地 : 땅 지	玄 : 검을 현	黃 : 누를 황

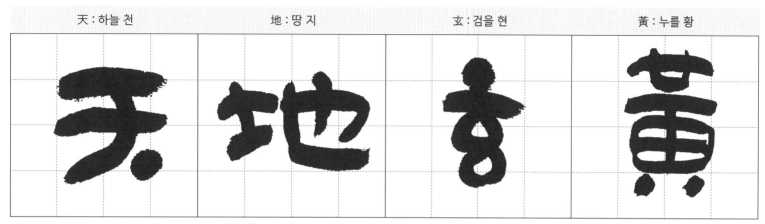

하늘은 위에 있으니 그 빛이 검고, 땅은 아래 있으니 그 빛이 누르다.

宇 : 집 우	宙 : 집 주	洪 : 넓을 홍	荒 : 거칠 황

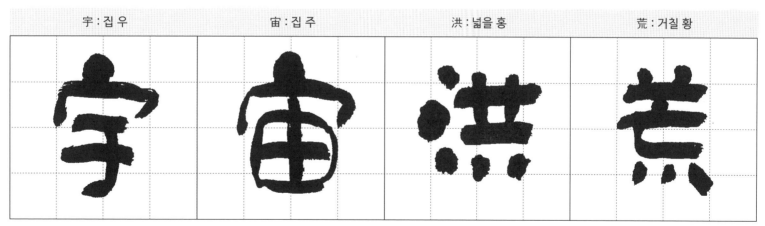

하늘과 땅 사이는 넓고 커서 끝이 없다.

日 : 날 일	月 : 달 월	盈 : 찰 영	昃 : 기울 측

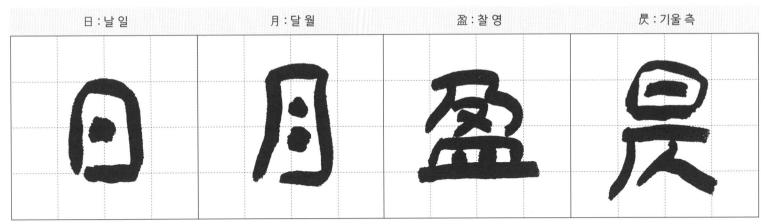

해는 서쪽으로 기울고, 달도 차면 점차 이지러진다.

辰 : 별 진	宿 : 잘 숙/별자리 수	列 : 벌일 열	張 : 베풀 장

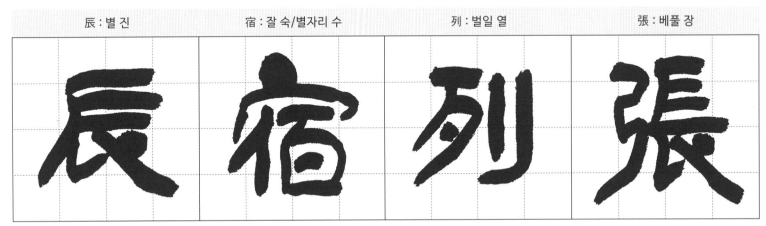

별자리가 하늘에 넓게 벌려져 있다.

寒 : 찰 한	來 : 올 래	暑 : 더울 서	往 : 갈 왕

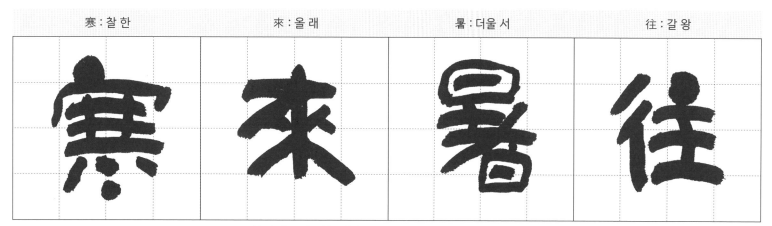

찬 것이 오면 더운 것이 가고, 더운 것이 오면 찬 것이 간다.

秋 : 가을 추	收 : 거둘 수	冬 : 겨울 동	藏 : 감출 장

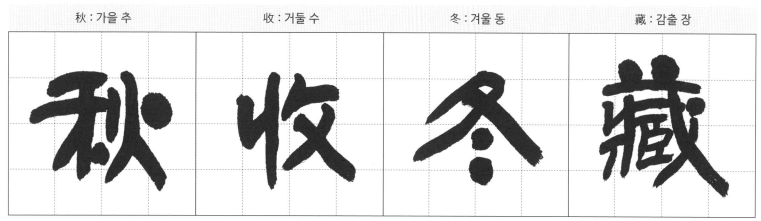

가을에 곡식을 거두고, 겨울이 오면 그것을 저장한다.

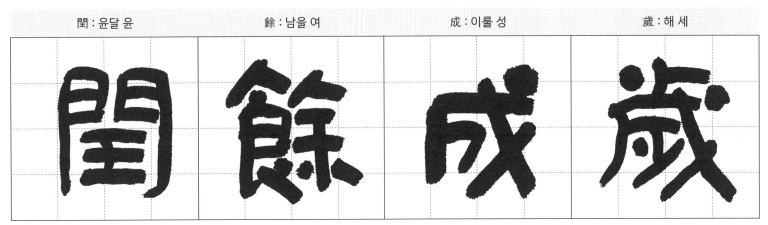

일년 이십사절기의 나머지 시각을 모아 윤달로 하여 한 해를 이룬다.

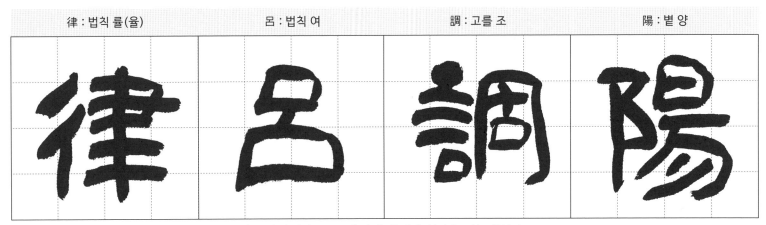

천지간의 양기를 고르게 하니, 즉 율은 양이요, 여는 음이다.

雲 : 구름 운	登 : 오를 등	致 : 이를 치	雨 : 비 우

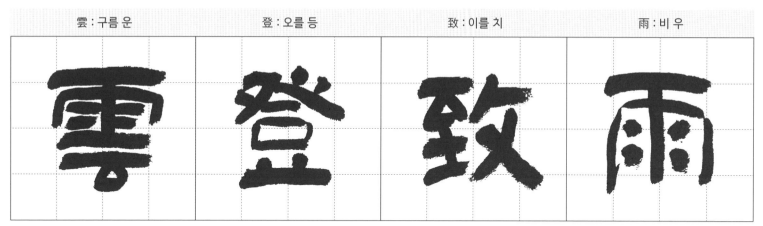

수증기가 올라가서 구름이 되고 냉기를 만나 비가 된다.

露 : 이슬 로	結 : 맺을 결	爲 : 할 위	霜 : 서리 상

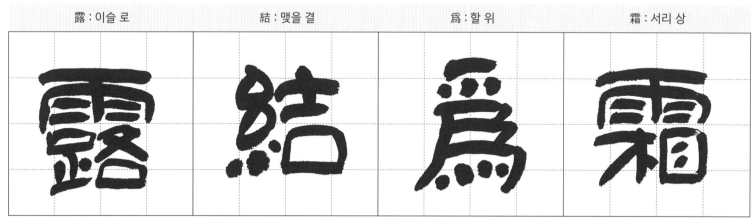

이슬이 맺어 서리가 되니, 밤기운이 풀잎에 물방울처럼 이슬을 이룬다.

金 : 쇠 금	生 : 날 생	麗 : 고울 려(여)	水 : 물 수

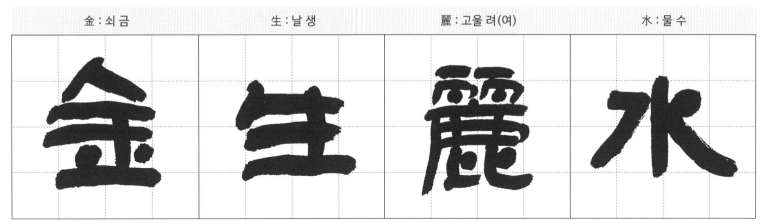

금은 여수에서 난다. (麗水 : 중국의 지명)

玉 : 구슬 옥	出 : 날 출	崑 : 산 이름 곤	岡 : 산등성이 강

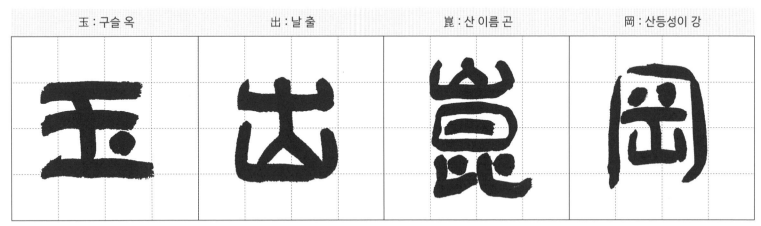

옥은 곤강에서 난다. (崑岡 : 중국의 산 이름)

실용 천자문

chapter 2

秀

劍 : 칼 검	號 : 이름 호	巨 : 클 거	闕 : 대궐 궐

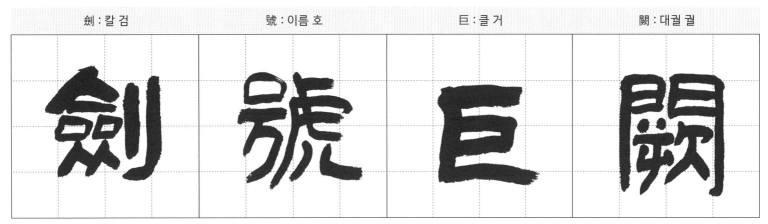

거궐(조나라의 국보)은 칼 이름이고, 구야자가 만든 보검이다.

珠 : 구슬 주	稱 : 일컬을 칭	夜 : 밤 야	光 : 빛 광

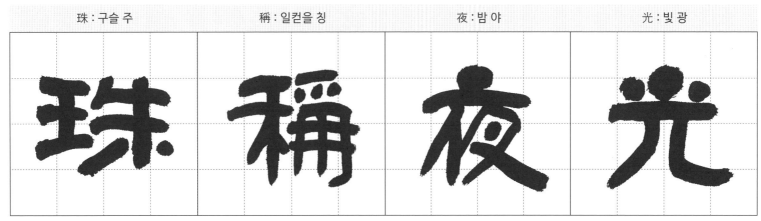

구슬의 빛이 영롱하므로 야광이라 칭했다.

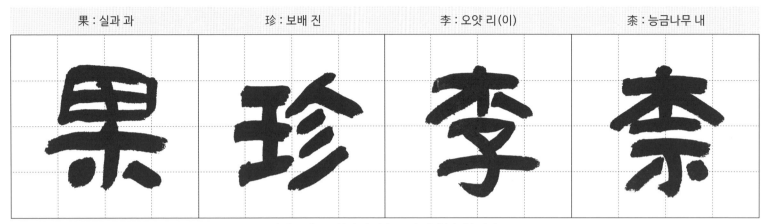

과실 중에 오얏(자두)과 능금이 진미(珍味)이다.

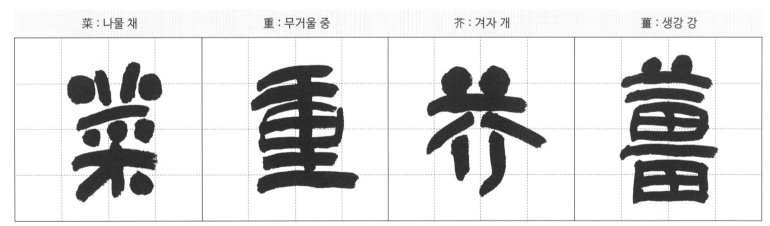

나물은 겨자와 생강이 중요하다.

海：바다 해	鹹：짤 함	河：물 하	淡：맑을 담

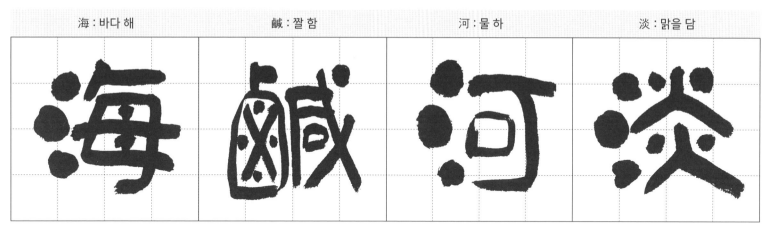

바다 물은 짜고 민물은 싱겁다.

鱗：비늘 린(인)	潛：잠길 잠	羽：깃 우	翔：날 상

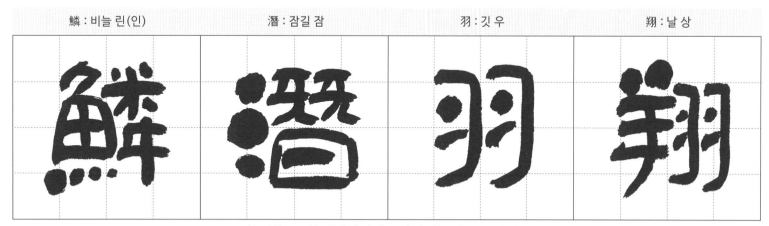

비늘 있는 고기는 물속에 잠기고, 날개 있는 새는 공중에 난다.

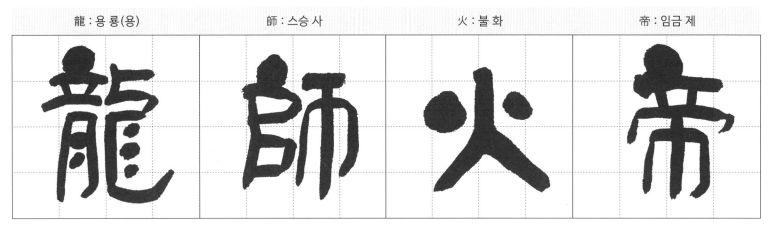

| 龍 : 용 룡(용) | 師 : 스승 사 | 火 : 불 화 | 帝 : 임금 제 |

복희씨는 용사, 신농씨는 화제를 가리킨다.

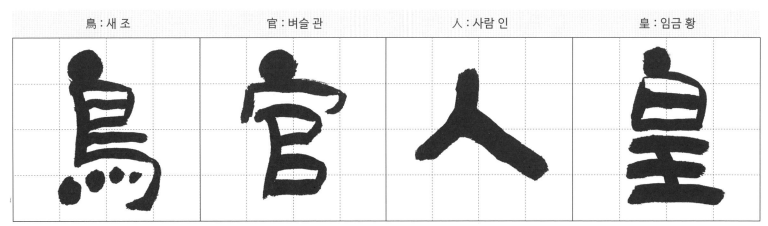

| 鳥 : 새 조 | 官 : 벼슬 관 | 人 : 사람 인 | 皇 : 임금 황 |

소호는 조관, 인황은 황제 헌원을 말한다.

始 : 비로소 시　　　制 : 절제할 제　　　文 : 글월 문　　　字 : 글자 자

始 : 비로소 시　　　制 : 절제할 제　　　文 : 글월 문　　　字 : 글자 자

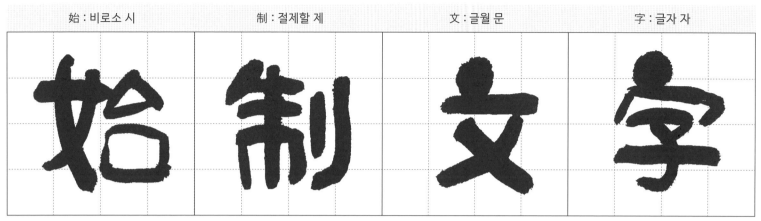

문자를 처음 만들었다.

乃 : 이에 내　　　服 : 옷 복　　　衣 : 옷 의　　　裳 : 치마 상

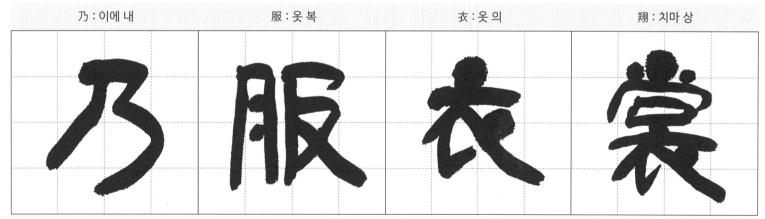

위 아래 옷을 지어 입었다.

推 : 밀 추	位 : 자리 위	讓 : 사양할 양	國 : 나라 국

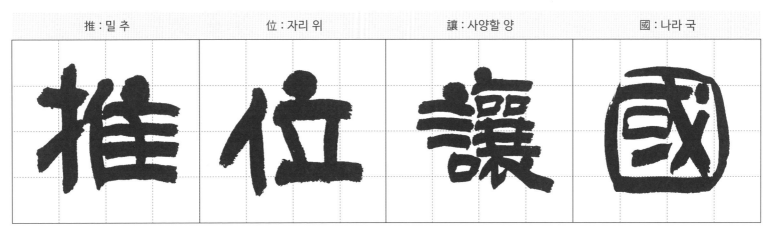

벼슬을 미루고 나라를 사양하니 요임금이 순임금에게 전위(傳位)했다.

有 : 있을 유	虞 : 염려할 우	陶 : 질그릇 도	唐 : 당나라 당

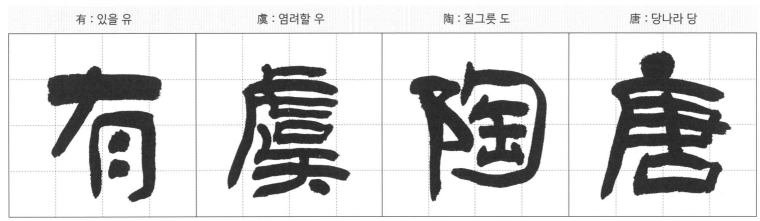

유우(有虞)는 순(舜) 임금이요, 도당(陶唐)은 요(堯) 임금이다.

실용 천자문

chapter 3

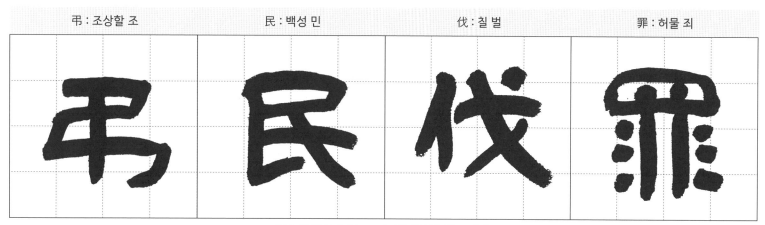

불쌍한 백성은 돕고, 죄지은 백성은 벌주었다.

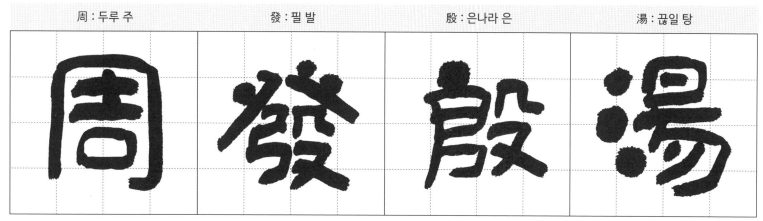

주발은 주나라 무왕(武王)의 이름이고, 은탕은 은나라 탕왕(湯王)의 칭호이다.

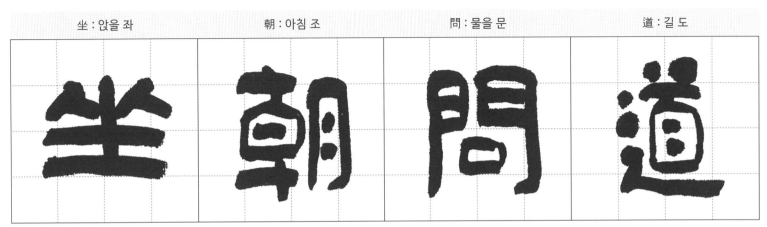

왕위에 앉아, 나라 다스리는 법을 묻는다.

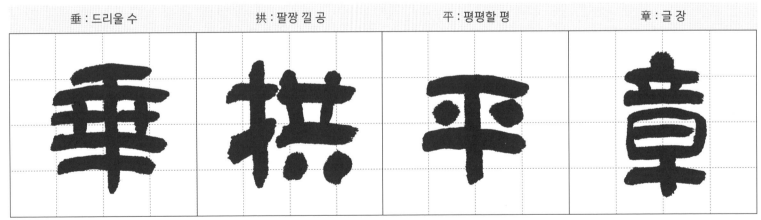

공평하고 밝게 다스렸다.

愛 : 사랑 애 育 : 기를 육 黎 : 검을 려(여) 首 : 머리 수

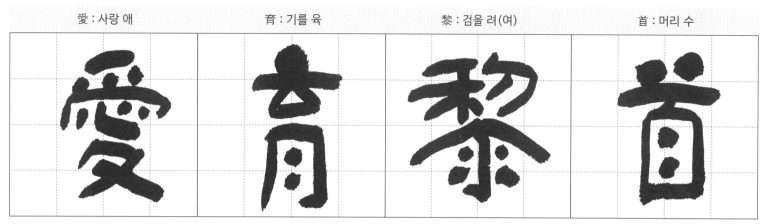

천하를 다스림에 있어서 黎首(백성)를 사랑하고 양육하면,

臣 : 신하 신 伏 : 엎드릴 복 戎 : 오랑캐 융 羌 : 오랑캐 강

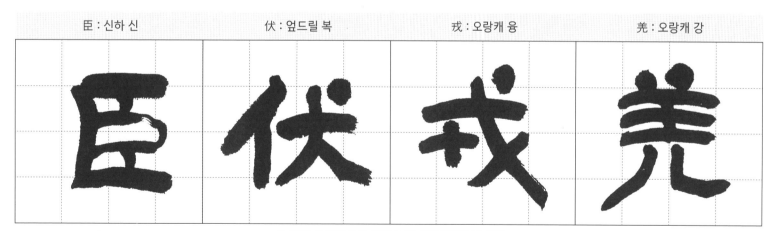

그 덕에 오랑캐들도 항복하여 신민(臣民)이 된다.

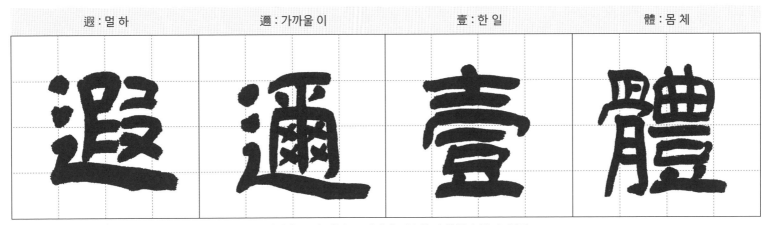

멀고 가까운 곳이 전부 그 덕망에 귀순하여 일체가 될 수 있다.

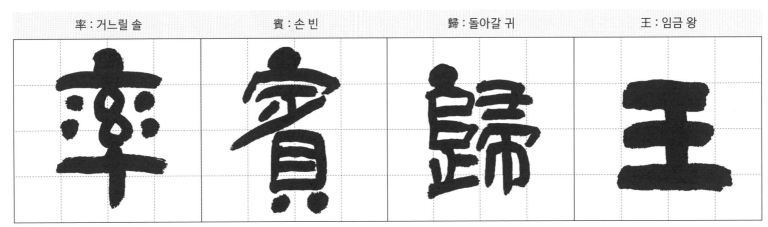

서로 이끌어 왕의 덕망에 귀의하게 된다.

| 鳴 : 울 명 | 鳳 : 봉새 봉 | 在 : 있을 재 | 樹 : 나무 수 |

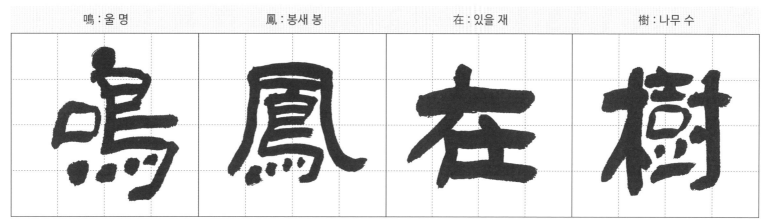

봉황이 나무 위에서 울다.

| 白 : 흰 백 | 駒 : 망아지 구 | 食 : 밥 식 | 場 : 마당 장 |

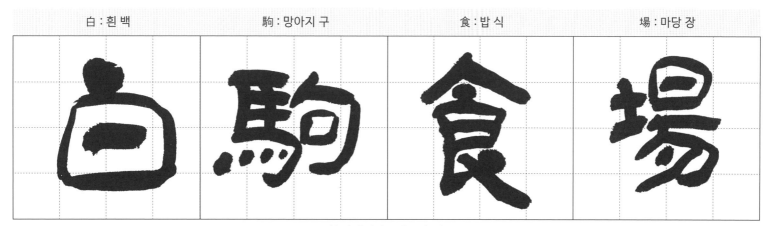

흰 망아지가 풀을 뜯는다.

化 : 될 화	被 : 입을 피	草 : 풀 초	木 : 나무 목

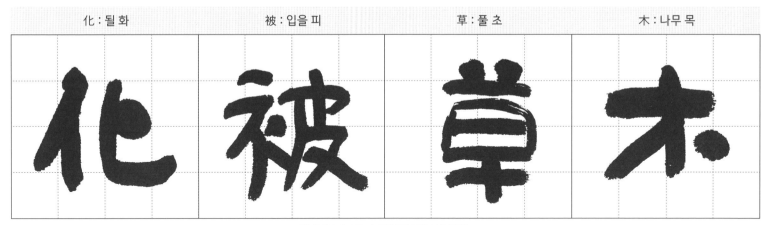

덕화(德化)가 초목에까지도 미치며,

賴 : 의뢰할 뢰(뇌)	及 : 미칠 급	萬 : 일만 만	方 : 모 방

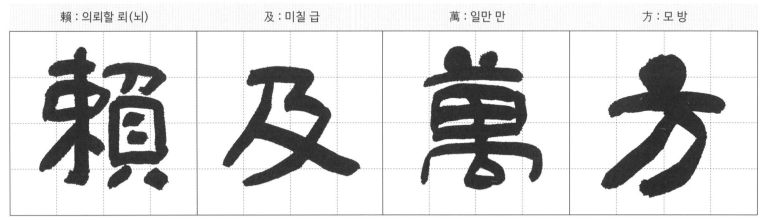

만방에 고루 미치게 된다.

실용 천자문

chapter 4

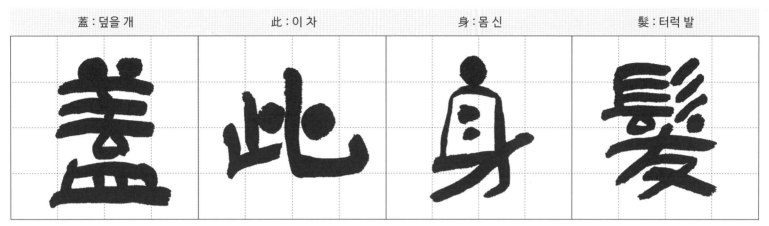

蓋 : 덮을 개	此 : 이 차	身 : 몸 신	髮 : 터럭 발

몸에 있는 털은 사람마다 없는 이가 없듯이,

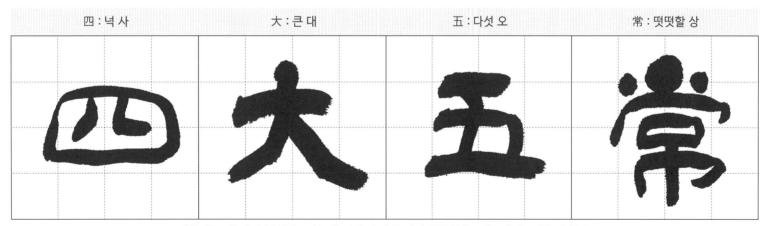

四 : 넉 사	大 : 큰 대	五 : 다섯 오	常 : 떳떳할 상

세상에는 네 가지 큰 것(天, 地, 君, 親)과 다섯 가지 떳떳함(仁, 義, 禮, 智, 信)이 있다.

恭 : 공손할 공	惟 : 생각할 유	鞠 : 공 국	養 : 기를 양

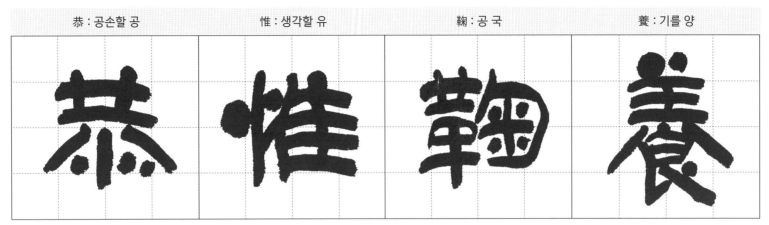

부모의 기르신 은혜를 공손히 생각하라.

豈 : 어찌 기	敢 : 감히 감	毀 : 헐 훼	傷 : 다칠 상

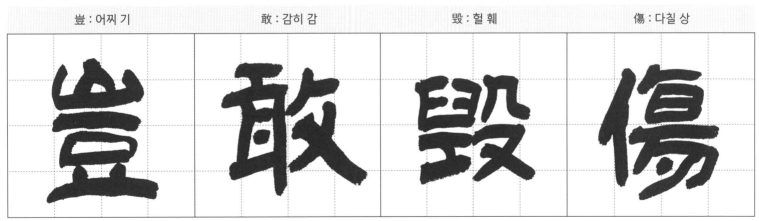

부모께서 낳아 길러주신 이 몸을 어찌 감히 훼손할 수 있으랴.

女 : 계집 녀(여)	慕 : 그럴 모	貞 : 곧을 정	烈 : 세찰 렬(열)

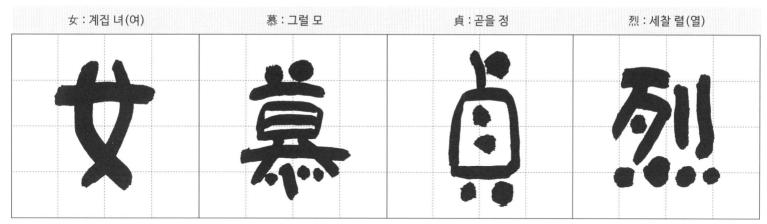

여자는 곧은 절개를 따라야 하고,

男 : 사내 남	效 : 본받을 효	才 : 재주 재	良 : 어질 량(양)

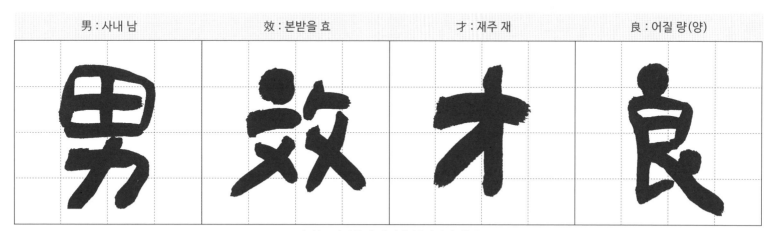

남자는 어질음과 재량을 본받아야 한다.

| 知 : 알 지 | 過 : 지날 과 | 必 : 반드시 필 | 改 : 고칠 개 |

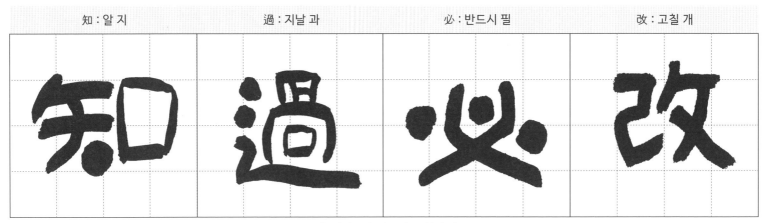

허물을 알았으면 반드시 고쳐야 하고,

| 得 : 얻을 득 | 能 : 능할 능 | 莫 : 없을 막 | 忘 : 잊을 망 |

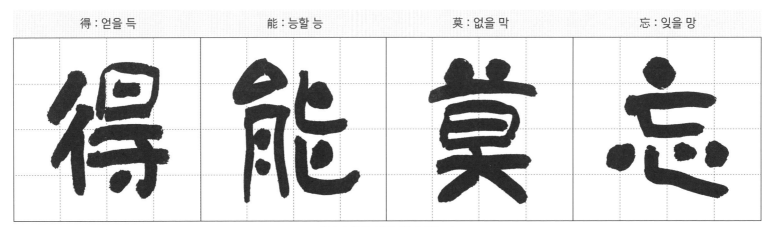

배워서 얻은 것은 잊지 않는다.

罔 : 그물 망	談 : 말씀 담	彼 : 저 피	短 : 짧을 단

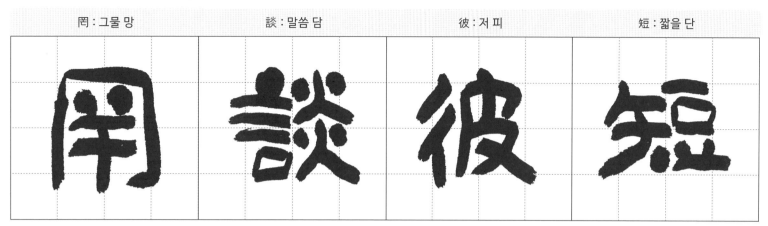

남의 단점을 말하지 말며,

靡 : 쓰러질 미	恃 : 믿을 시	己 : 몸 기	長 : 길 장

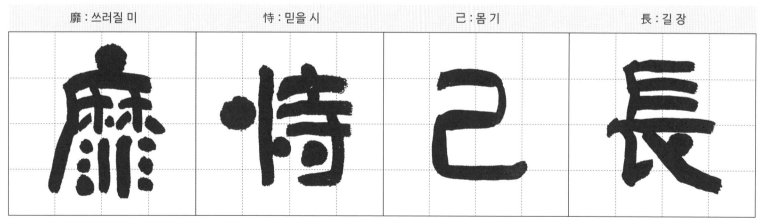

자기의 장점을 믿지 말라.

信 : 믿을 신	使 : 하여금 사	可 : 옳을 가	覆 : 다시 복

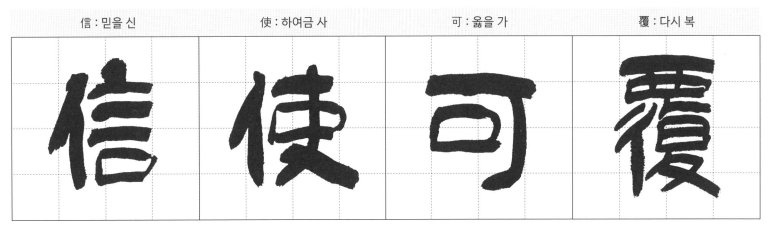

믿음은 움직일 수 없는 진리다.

器 : 그릇 기	欲 : 하고자 할 욕	難 : 어려울 난	量 : 헤아릴 량(양)

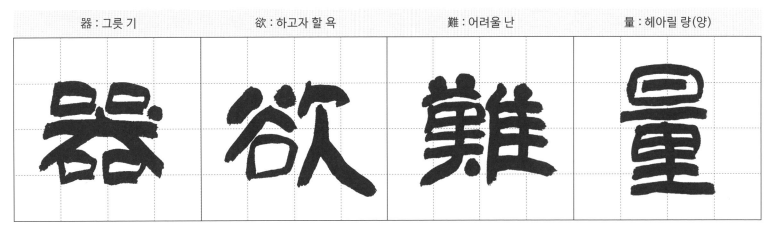

재량을 깊게 하면 헤아릴 수 없다.

실용 천자문

chapter 5

墨 : 먹 묵	悲 : 슬플 비	絲 : 실 사	染 : 물들 염

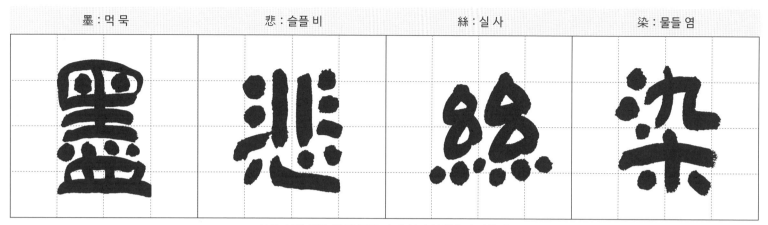

하얀 실에 검은 물이 들면 다시 희지 못함을 슬퍼한다.

詩 : 시 시	讚 : 기릴 찬	羔 : 새끼양 고	羊 : 양 양

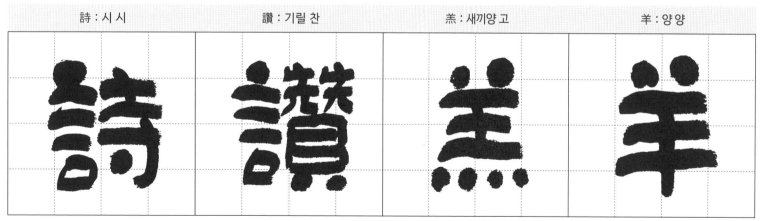

시경 고양편에 문왕의 덕을 입은 남국 대부의 정직함을 칭찬하였다.

景 : 별 경	行 : 다닐 행	維 : 벼리 유	賢 : 어질 현

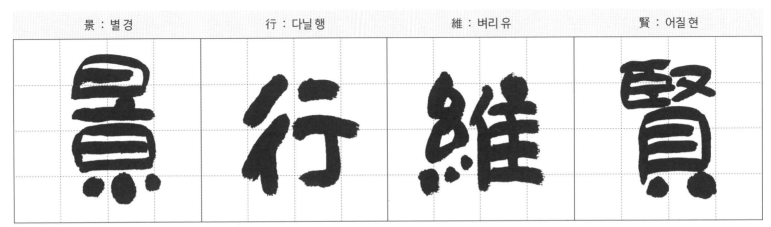

밝은 행실로 현인이 된다.

克 : 이길 극	念 : 생각할 념(염)	作 : 지을 작	聖 : 성인 성

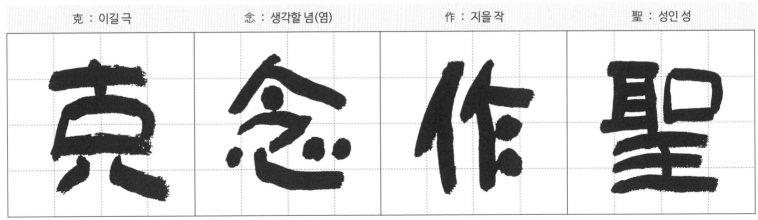

생각을 바로하여 수양을 쌓으면 성인이 된다.

德 : 클 덕 建 : 세울 건 名 : 이름 명 立 : 설 립(입)

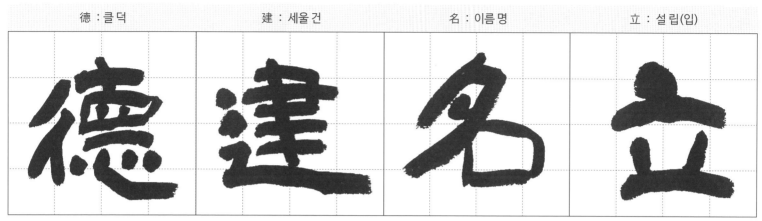

덕을 쌓으면 자연스럽게 명성을 얻는다.

形 : 모양 형 端 : 끝 단 表 : 겉 표 正 : 바를 정

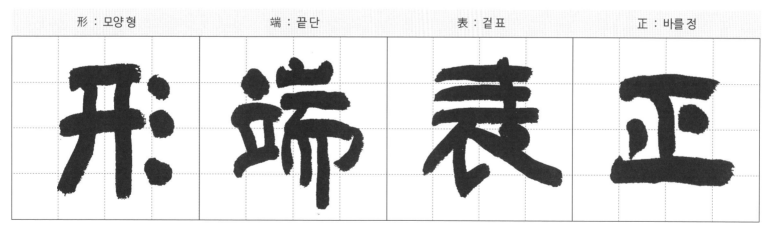

단정하고 바르면 그것이 겉으로 드러난다.

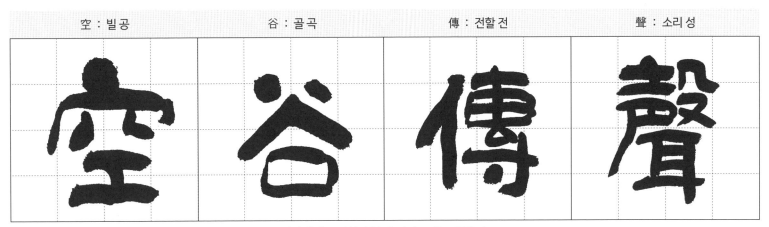

골짜기에서 소리치면 널리 퍼져 그대로 전해지고,

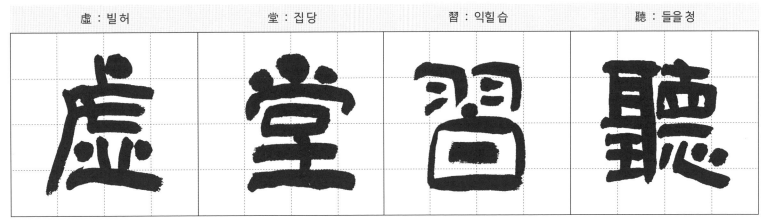

빈방에서 소리를 내도 울려서 들린다.

禍 : 재앙 화 因 : 인할 인 惡 : 악할 악 積 : 쌓을 적

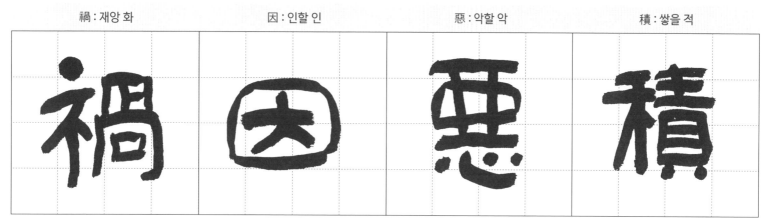

재앙은 악을 쌓았기 때문이다.

福 : 복 복 緣 : 인연 연 善 : 착할 선 慶 : 경사 경

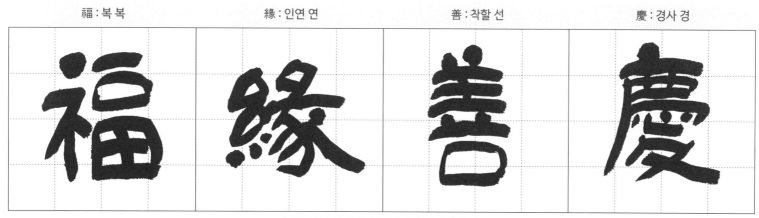

복은 착한 일에서 오는 것이니 경사가 온다.

尺 : 자 척	璧 : 구슬 벽	非 : 아닐 비	寶 : 보배 보

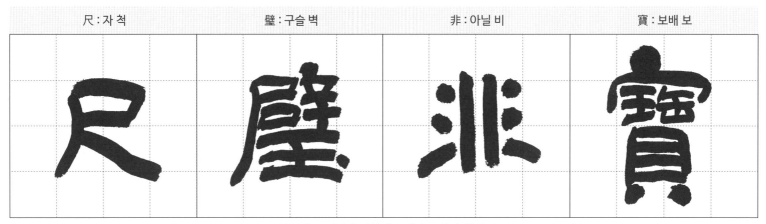

큰 구슬도 시간에 비하면 보배라고 할 수 없다.

寸 : 마디 촌	陰 : 그늘 음	是 : 이 시	競 : 다툴 경

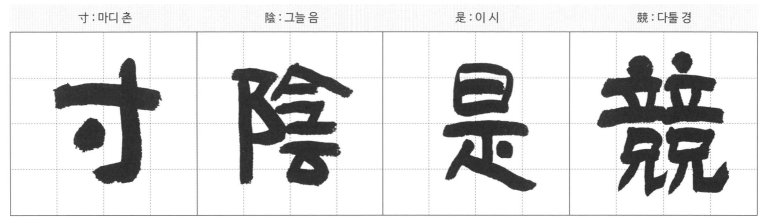

짧은 시간도 아껴야 한다.

실용 천자문

chapter 6

資 : 재물 자	父 : 아비 부	事 : 일 사	君 : 임금 군

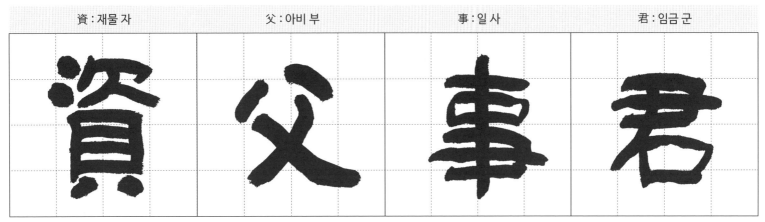

부모를 모시듯 임금을 섬겨야 한다.

曰 : 가로 왈	嚴 : 엄할 엄	與 : 더불 여	敬 : 공경 경

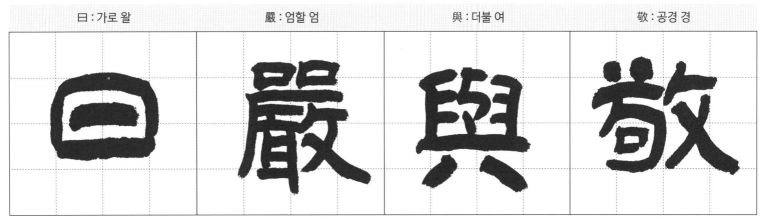

임금을 섬기는 데는 엄숙함과 공경함이 있어야 한다.

孝 : 효도 효 　　當 : 마땅할 당 　　竭 : 다할 갈 　　力 : 힘 력(역)

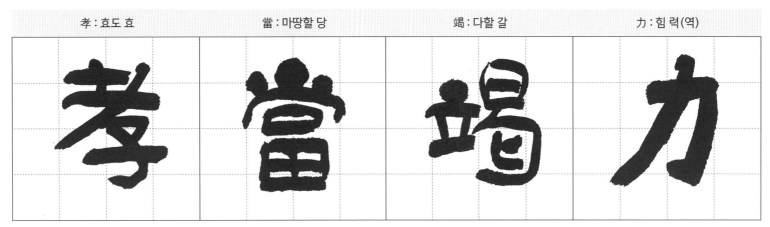

부모에게 효도할 때에는 마땅히 힘을 다하여야 한다.

忠 : 충성 충 　　則 : 법칙 칙(곧 즉) 　　盡 : 다할 진 　　命 : 목숨 명

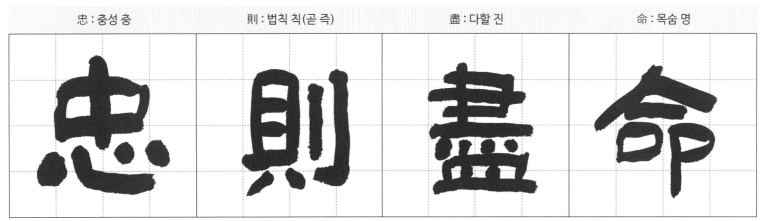

충성함에는 곧 목숨을 다한다.

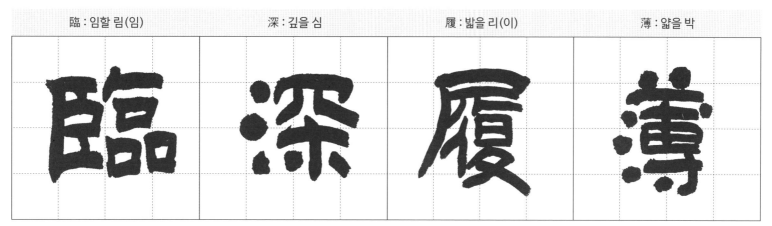

| 臨 : 임할 림(임) | 深 : 깊을 심 | 履 : 밟을 리(이) | 薄 : 얇을 박 |

깊은 곳이든 얇은 곳이든 주의하여야 한다.

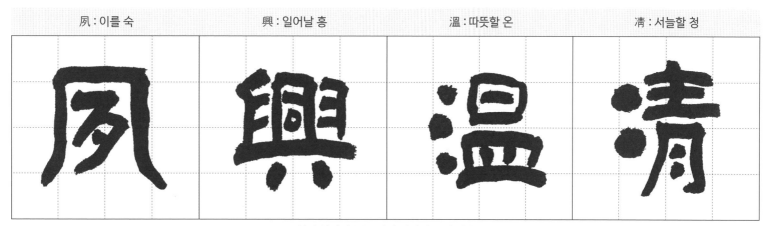

| 夙 : 이를 숙 | 興 : 일어날 흥 | 溫 : 따뜻할 온 | 凊 : 서늘할 청 |

일찍 일어나 부모님의 잠자리를 살핀다.

似 : 같을 사 　　　　蘭 : 난초 란(난) 　　　　斯 : 이 사 　　　　馨 : 꽃다울 형

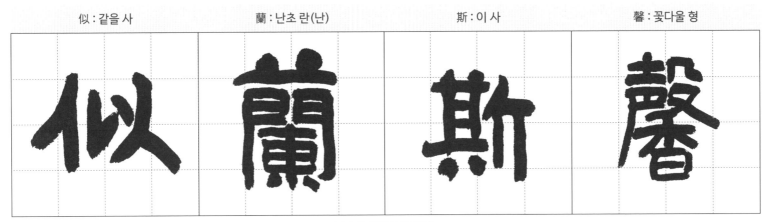

난초의 향기로움 같다.

如 : 같을 여 　　　　松 : 소나무 송 　　　　之 : 갈 지 　　　　盛 : 성할 성

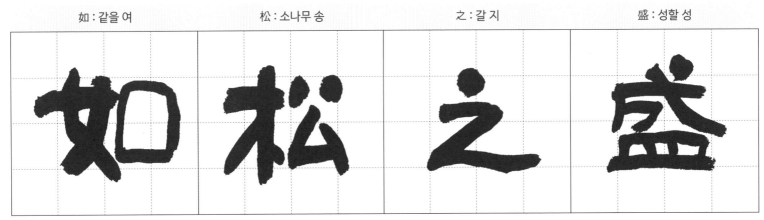

소나무 같은 무성함을 새긴다.

川 : 내 천	流 : 흐를 류(유)	不 : 아닐 불	息 : 쉴 식

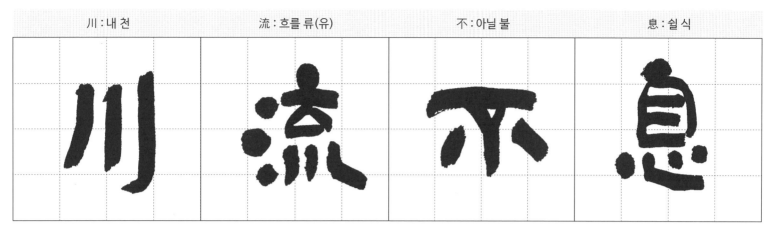

시내가 쉬지 않고 흐른다.

淵 : 못 연	澄 : 맑을 징	取 : 가질 취	映 : 비칠 영

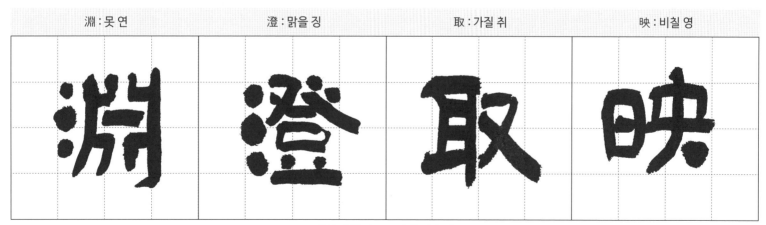

연못이 맑아 그 모습을 비춘다.

容 : 얼굴 용	止 : 그칠 지	若 : 같을 약	思 : 생각 사

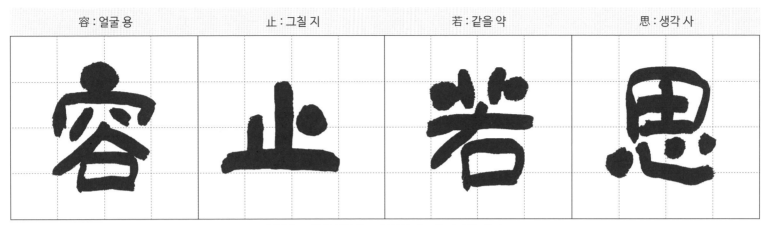

얼굴은 조용히 생각하고 침착한 태도를 가져야 한다.

言 : 말씀 언	辭 : 말씀 사	安 : 편안 안	定 : 정할 정

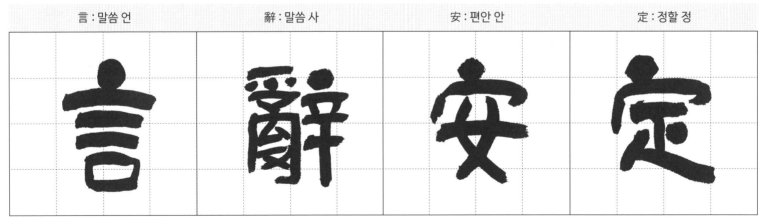

말을 안정되게 하라.

실용 천자문

chapter 7

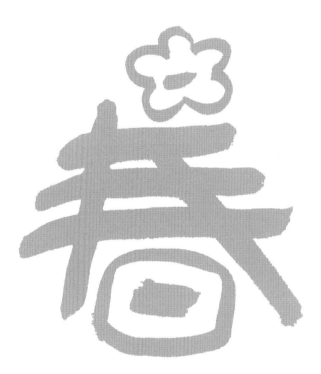

篤 : 도타울 독	初 : 처음 초	誠 : 정성 성	美 : 아름다울 미

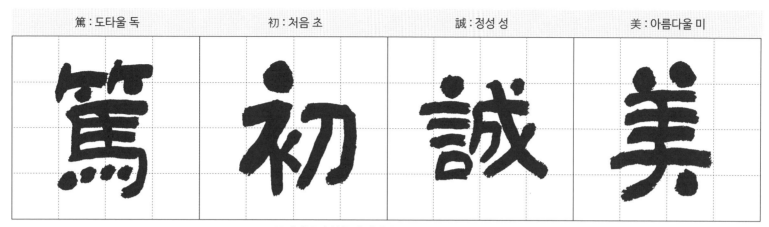

무엇이든지 처음에 성실하고 신중히 하여야 한다.

愼 : 삼갈 신	終 : 마칠 종	宜 : 마땅할 의	令 : 하여금 령(영)

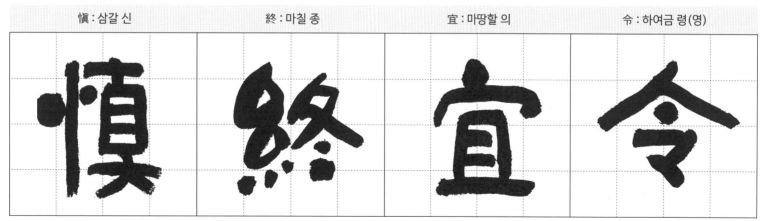

끝맺음도 좋아야 한다.

榮 : 영화 영	業 : 업 업	所 : 바 소	基 : 터 기

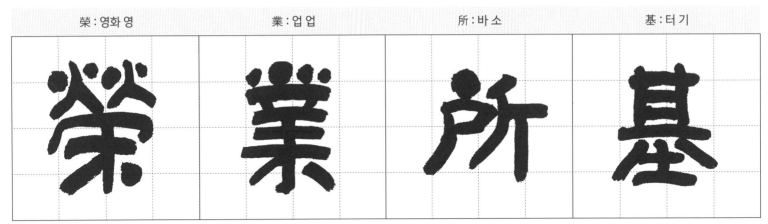

이와 같이 잘 지키면 번영의 바탕이 된다.

籍 : 문서 적	甚 : 심할 심	無 : 없을 무	竟 : 마침내 경

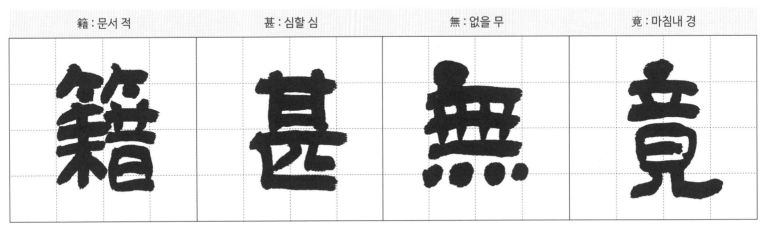

명예로운 이름이 길이 전하여질 것이다.

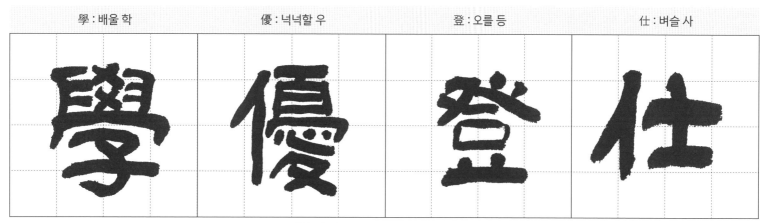

배운 것이 넉넉하면 벼슬에 오를 수 있다.

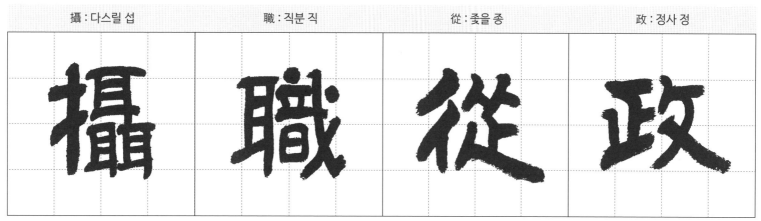

직무를 맡아 정사를 돌본다.

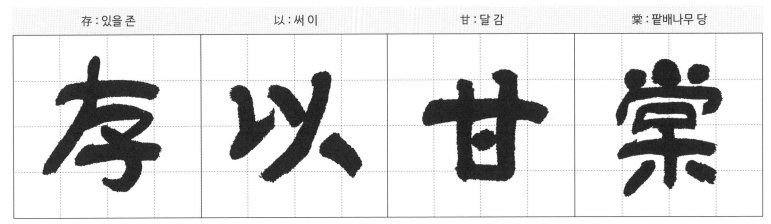

| 存 : 있을 존 | 以 : 써 이 | 甘 : 달 감 | 棠 : 팥배나무 당 |

팥배나무(감당) 아래서 선정을 베풀다.

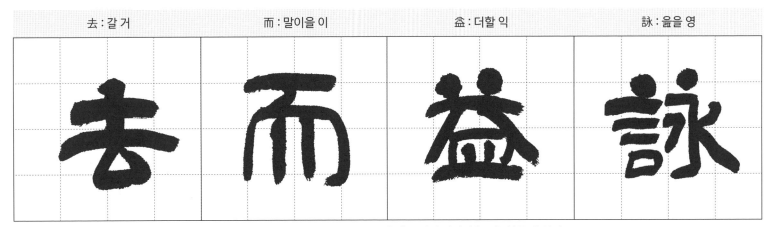

| 去 : 갈 거 | 而 : 말이을 이 | 益 : 더할 익 | 詠 : 읊을 영 |

소공이 죽은 후 남국의 백성이 그의 덕을 추모하여 감당시(甘棠詩)를 읊었다.

樂 : 노래 악(즐길 락, 좋아할 요) 殊 : 다를 수 貴 : 귀할 귀 賤 : 천할 천

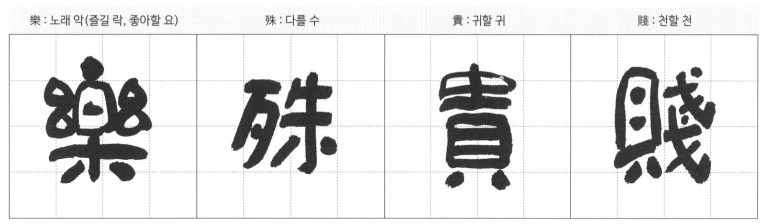

풍류를 즐김에도 귀천이 있다.

禮 : 예도 례(예) 別 : 나눌 별 尊 : 높을 존 卑 : 낮을 비

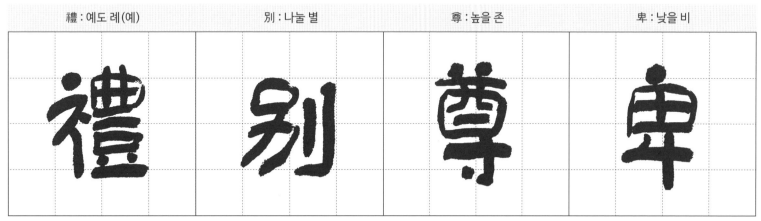

예법에도 높고 낮은 다름이 있다.

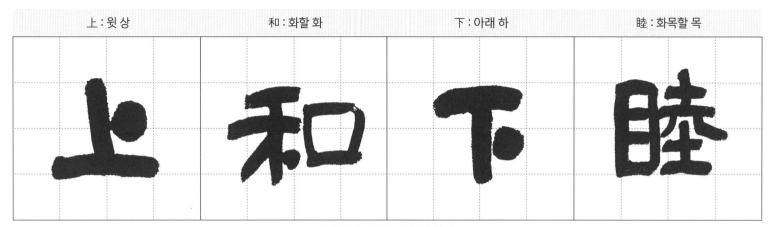

위 아래 서로 화목하여야 한다.

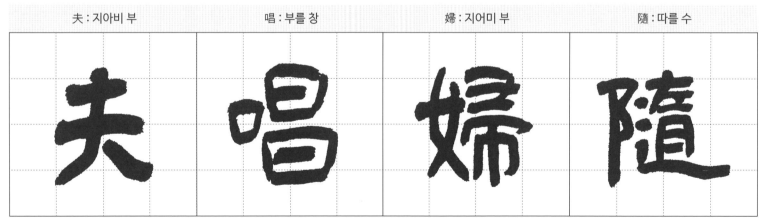

부부가 화합하여 원만하여야 한다.

실용 천자문

chapter 8

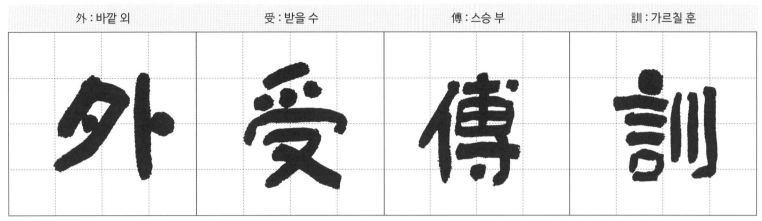

밖에서 스승을 찾아 가르침을 받는다.

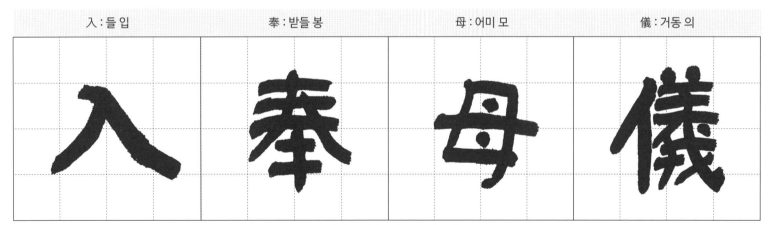

안에서는 어머니의 뜻을 따른다.

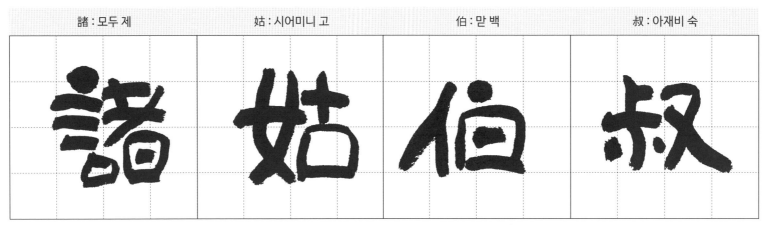

고모(姑母), 백부(伯父), 숙부(叔父) 등의 집안 내의 친척

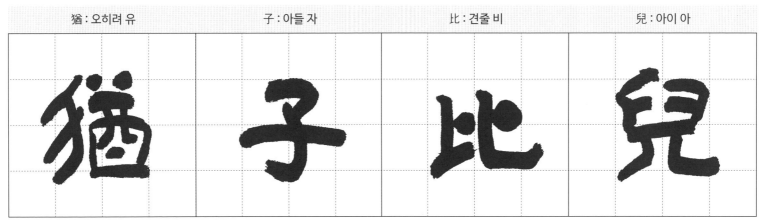

조카들도 자신의 아이들과 같이 여긴다.

孔 : 구멍 공　　　　　懷 : 품을 회　　　　　兄 : 맏 형　　　　　弟 : 아우 제

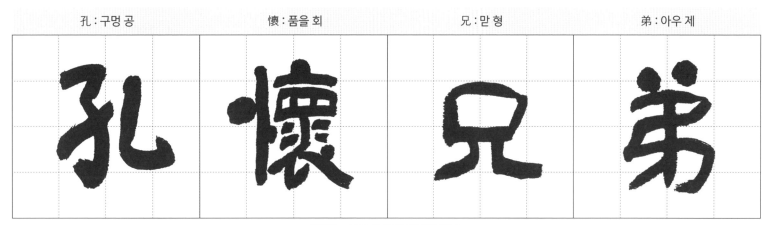

형제는 서로 의좋게 지내야 한다.

同 : 한가지 동　　　　氣 : 기운 기　　　連 : 잇닿을 련(연)　　　枝 : 가지 지

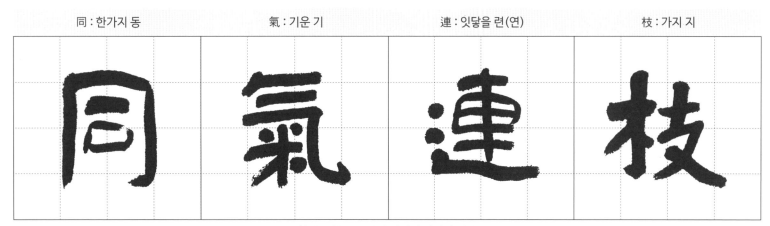

형제는 한 나무에서 이어진 가지와 같다.

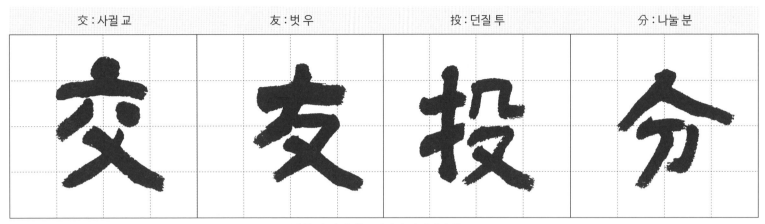

벗을 사귈 때에는 가려서 사귀어야 하고,

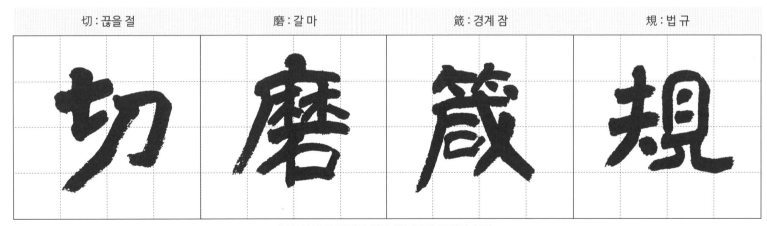

열심히 닦고 배워서 서로 바로잡아 주어야 한다.

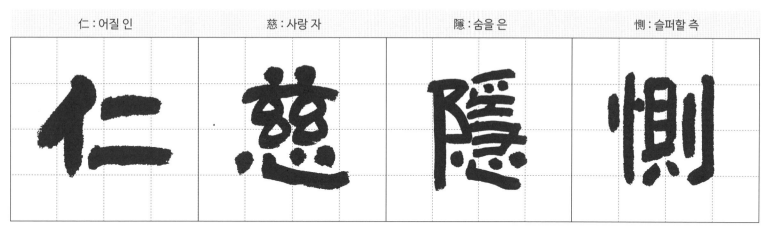

| 仁 : 어질 인 | 慈 : 사랑 자 | 隱 : 숨을 은 | 惻 : 슬퍼할 측 |

어질고 자애로움으로 측은지심을 가져야 한다.

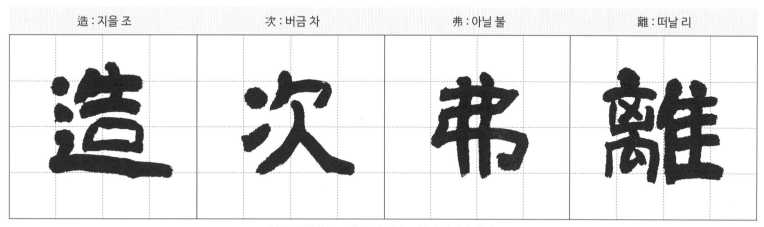

| 造 : 지을 조 | 次 : 버금 차 | 弗 : 아닐 불 | 離 : 떠날 리 |

남을 생각하는 마음을 잠시라도 잊지 말아야 한다.

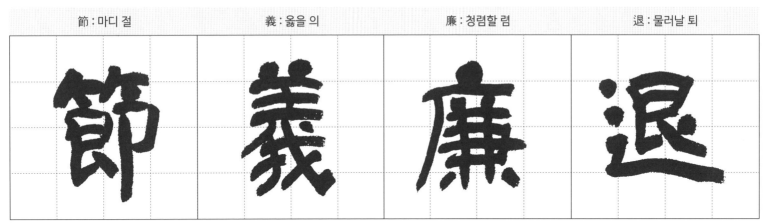

옳은 절개와 청렴과 물러날 때를 알아야 한다.

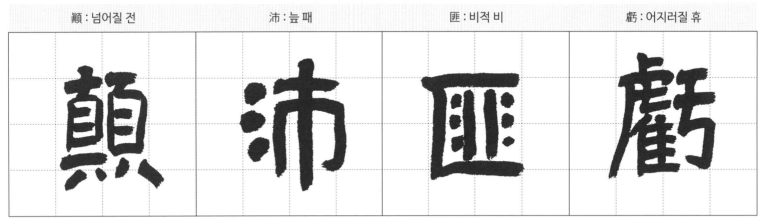

엎어져도 마음은 변하지 않는다.

실용 천자문

chapter 9

| 性 : 성품 성 | 靜 : 고요할 정 | 情 : 뜻 정 | 逸 : 편안할 일 |

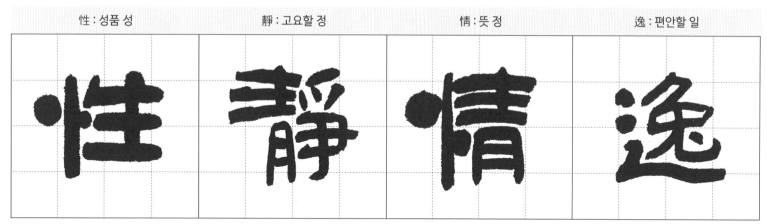

성품이 고요하면 뜻이 편안하다.

| 心 : 마음 심 | 動 : 움직일 동 | 神 : 귀신 신 | 疲 : 피곤할 피 |

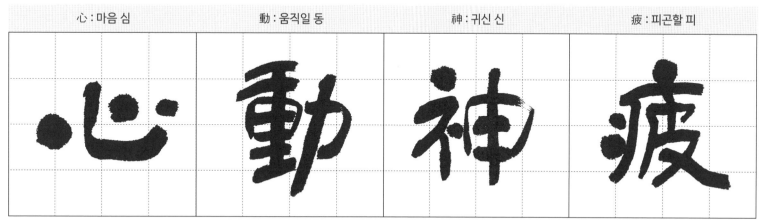

마음이 움직이면 정신이 피곤하다.

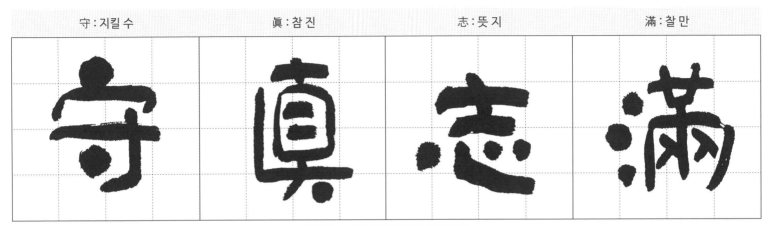

사람의 도리를 지키면 뜻이 가득찬다.

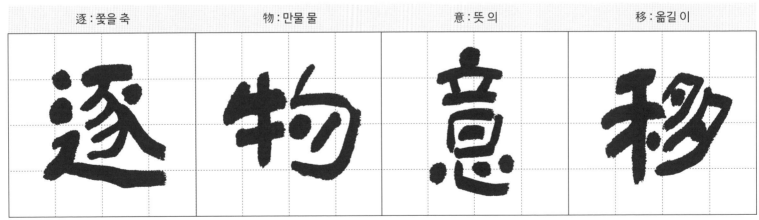

물질을 쫓다보면 마음이 변한다.

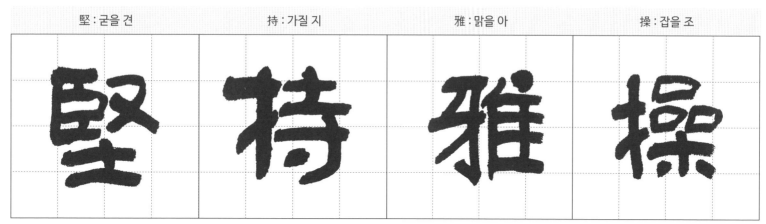

맑은 마음의 절개가 있으면,

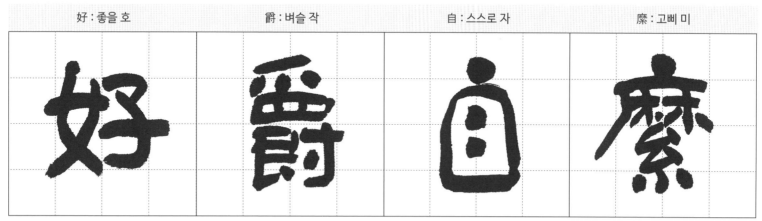

좋은 벼슬의 기회가 찾아온다.

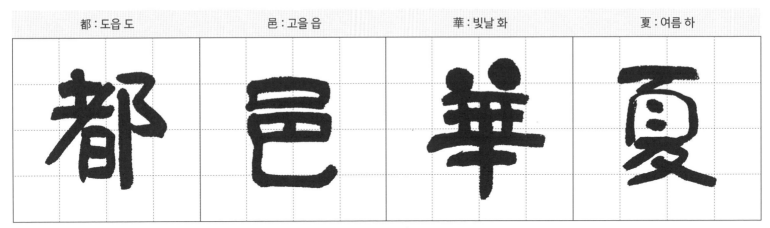

| 都 : 도읍 도 | 邑 : 고을 읍 | 華 : 빛날 화 | 夏 : 여름 하 |

화하는 당시 중국을 지칭하는 말이며,

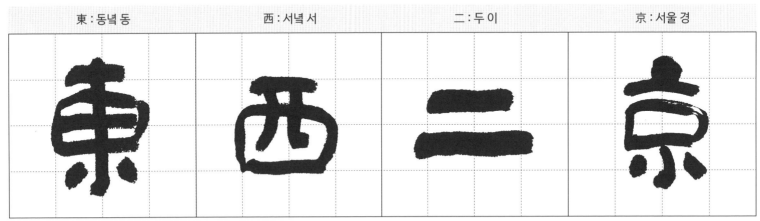

| 東 : 동녘 동 | 西 : 서녘 서 | 二 : 두 이 | 京 : 서울 경 |

화하의 도읍은 둘인데 낙양(洛陽)과 장안(長安)이다.

背 : 등 배	邙 : 북망산 망	面 : 낯 면	洛 : 물이름 락(낙)

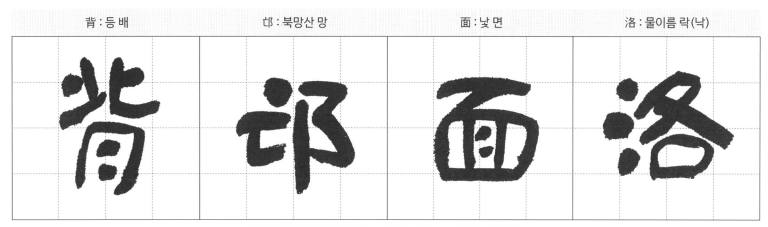

동경은 북에 북망산이 있고, 낙양은 남에 낙수(洛水)가 있다.

浮 : 뜰 부	渭 : 물 이름 위	據 : 근거 거	涇 : 강 이름 경

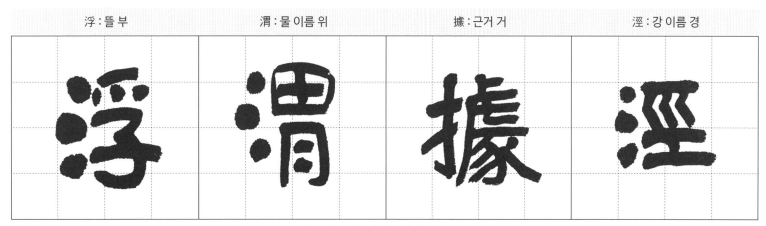

장안에는 위수와 경수가 흐르고 있다.

宮 : 집 궁	殿 : 대궐 전	盤 : 넓을 반	鬱 : 울창할 울

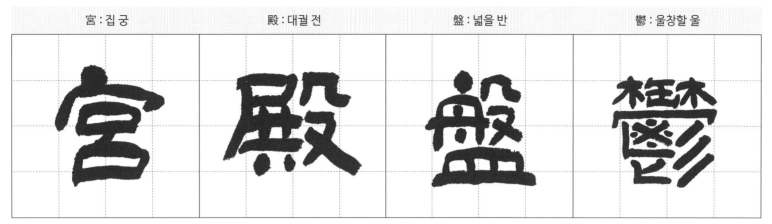

궁전은 넓고 울창한 나무 숲에 있고,

樓 : 다락 루(누)	觀 : 볼 관	飛 : 날 비	驚 : 놀랄 경

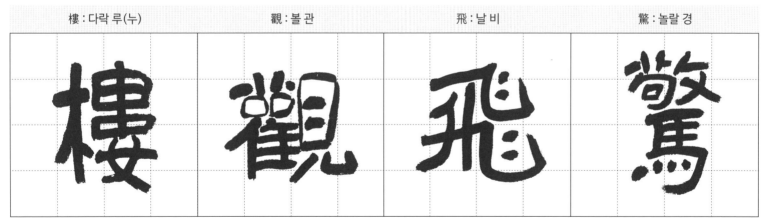

누각에 올라 솟아오른 경치에 놀란다.

실용 천자문

chapter 10

圖 : 그림 도	寫 : 베낄 사	禽 : 날짐승 금	獸 : 길짐승 수

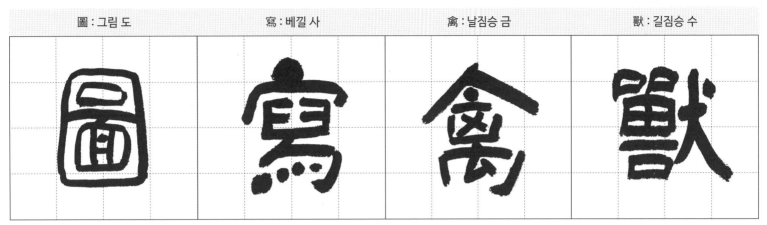

궁전 내부에는 날짐승 들짐승 그림으로 장식되어 있고,

畵 : 그림 화	彩 : 채색 채	仙 : 신선 선	靈 : 신령 령(영)

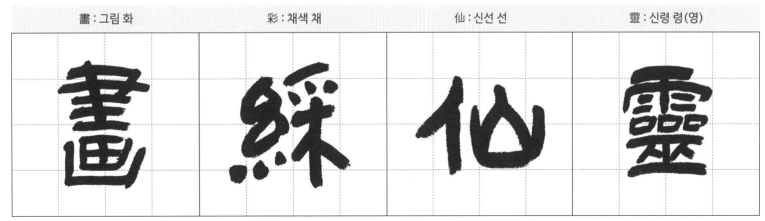

채색을 하니 신선이 사는 듯한 그림이다.

丙:남녘 병	舍:집 사	傍:곁 방	啓:열 계

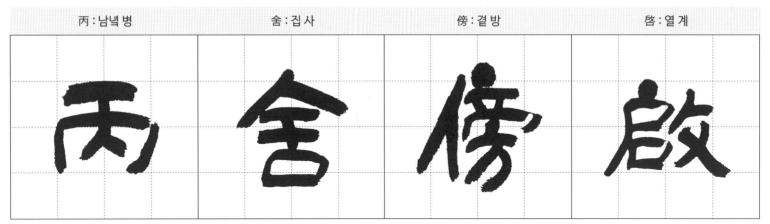

병사 곁에 길을 열어

甲갑옷 갑	帳:휘장 장	對:대할 대	楹:기둥 영

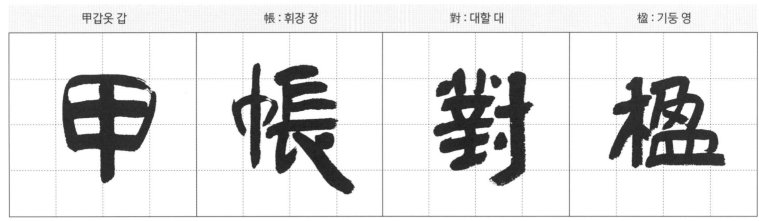

갑장이 기둥을 마주하게 하였다.

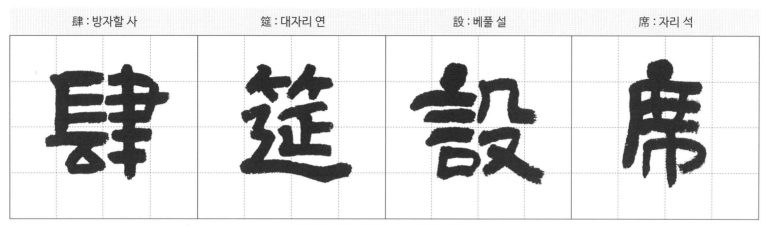

| 肆 : 방자할 사 | 筵 : 대자리 연 | 設 : 베풀 설 | 席 : 자리 석 |

연회를 위해 돗자리를 펴 자리를 열다.

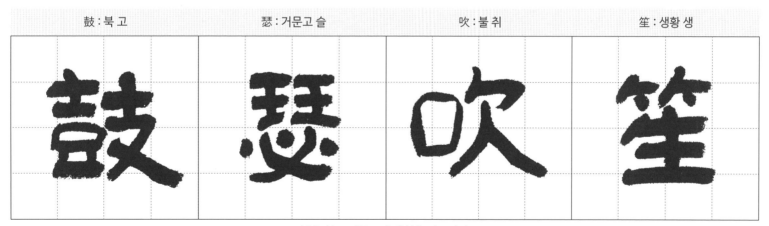

| 鼓 : 북 고 | 瑟 : 거문고 슬 | 吹 : 불 취 | 笙 : 생황 생 |

북을 치고 거문고와 생황을 연주하다.

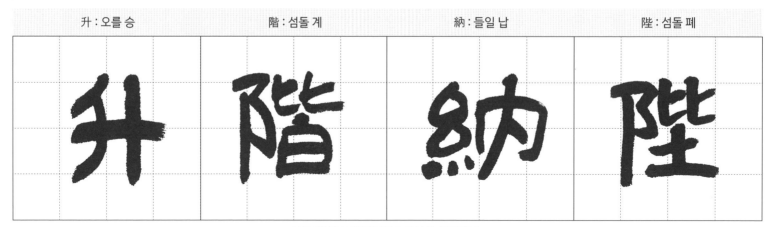

| 升 : 오를 승 | 階 : 섬돌 계 | 納 : 들일 납 | 陛 : 섬돌 폐 |

문무백관이 계단을 올라 임금을 알현하다.

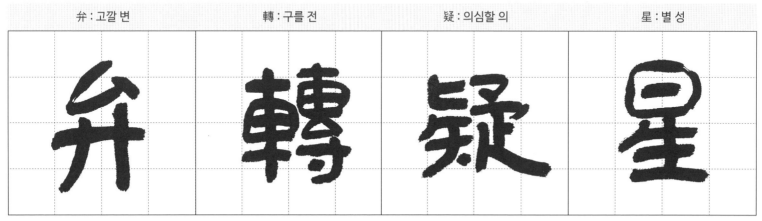

| 弁 : 고깔 변 | 轉 : 구를 전 | 疑 : 의심할 의 | 星 : 별 성 |

신료들의 관(冠)에서 번쩍이는 구슬이 별인가 의심하다.

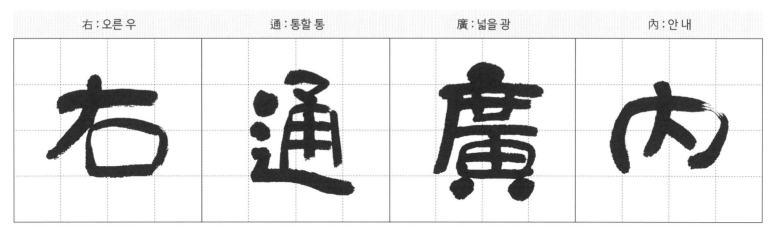

오른편에 나라 비서(秘書)를 두는 집 광내로 통하고,

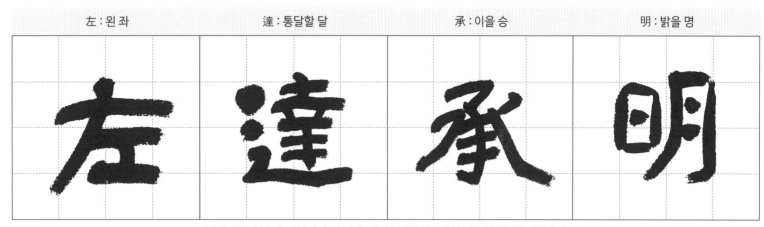

왼편에는 승명이 이어지니, 승명은 사기(史記)를 교열(교정·검열)하는 집이다.

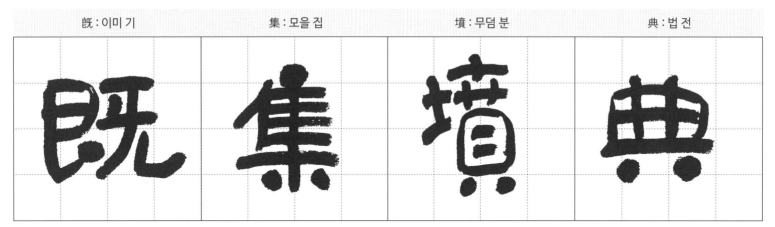

이미 분과 전을 모았으니, 삼분(三墳) 오전(五典)이다.

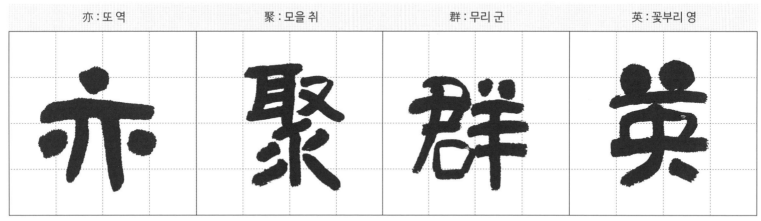

또한 여러 영웅을 모아 치국(治國)하는 도를 밝혔다.

실용 천자문

chapter 11

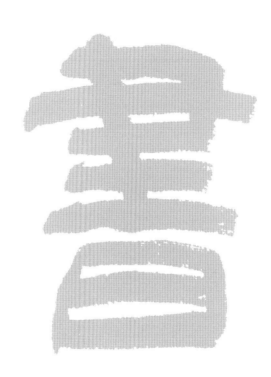

杜 : 막을 두	藁 : 볏짚 고	鐘 : 쇠북 종	隸 : 종 례(예)

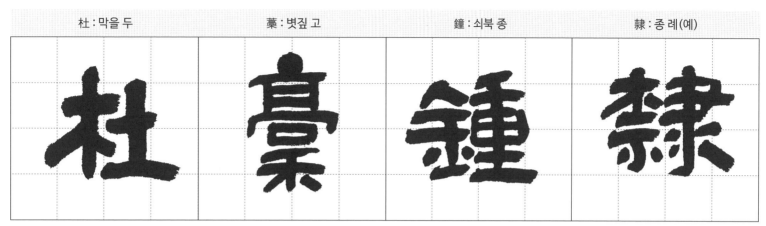

두고와 종례의 글로 비치되어 있다.

漆 : 옻 칠	書 : 글 서	壁 : 벽 벽	經 : 날 경

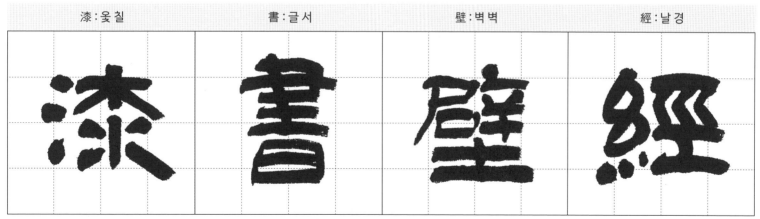

칠서와 육경도 비치되어 있다.

府:마을 부	羅:그물 라(나)	將:장수 장	相:서로 상

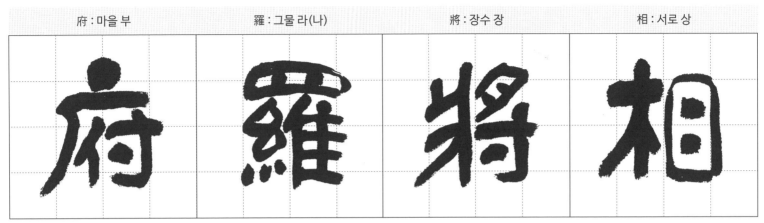

마을 좌우에 장수(將帥)와 정승(政丞)이 늘어서 있다.

路:길 로	夾:낄 협	槐:홰나무 괴	卿:벼슬 경

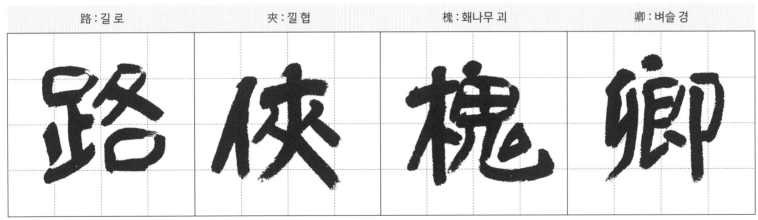

삼공구경(三公九卿)이 열지어 길이 좁다.

戶:집 호	封:봉할 봉	八:여덟 팔	縣:고을 현

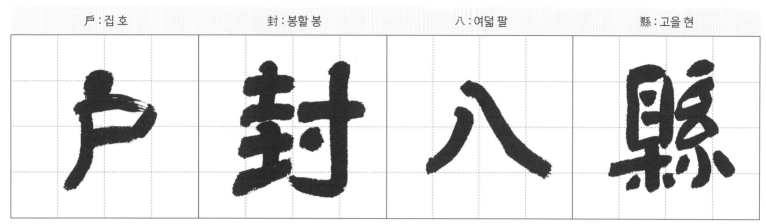

여덟 고을의 민호(民戶)를 봉지로 주었다.

家:집 가	給:줄 급	千:일천 천	兵:군사 병

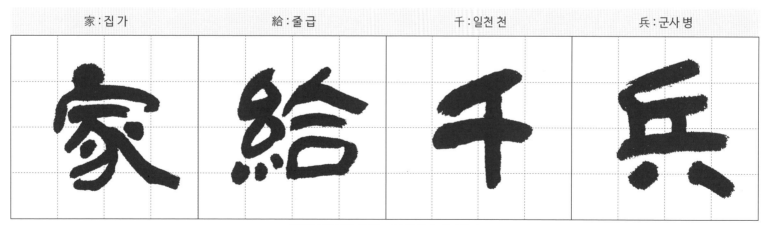

천명의 군사를 주어 그의 집을 호위시켰다.

高 : 높을 고	冠 : 갓 관	陪 : 모실 배	輦 : 손수레 련(연)

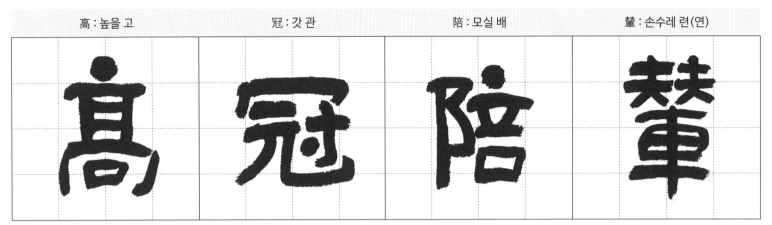

높은 관을 쓰고 수레에 올라,

驅 : 몰 구	轂 : 바퀴통 곡	振 : 떨칠 진	纓 : 갓끈 영

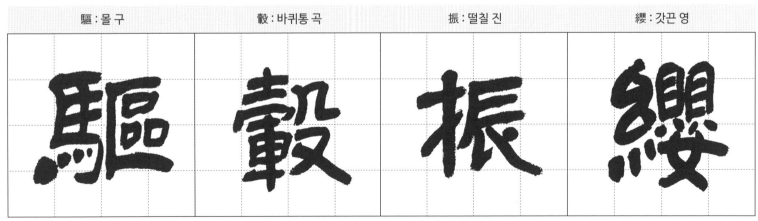

바퀴를 구르며 갓끈을 휘날린다.

世 : 세상 세	祿 : 녹록	侈 : 사치할 치	富 : 부유할 부

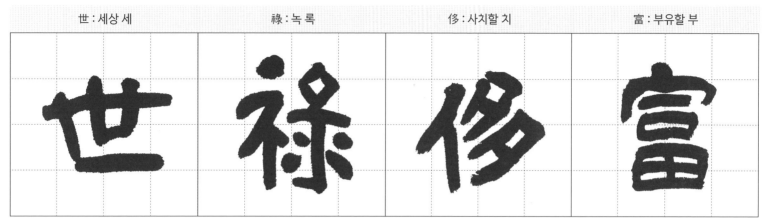

대대로 녹을 받으니 큰 부자가 되고,

車 : 수레 거(수레 차)	駕 : 탈 가	肥 : 살찔 비	輕 : 가벼울 경

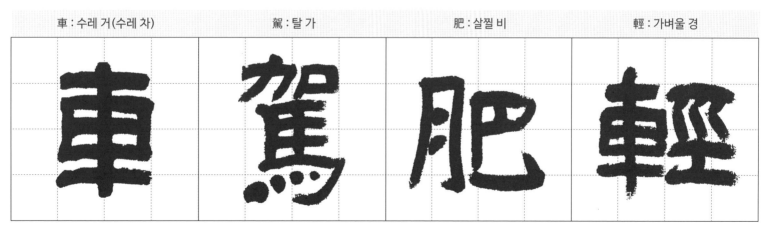

수레의 말은 살찌고 의복은 가벼워 경쾌하다.

策 : 꾀 책	功 : 공 공	茂 : 무성할 무	實 : 열매 실

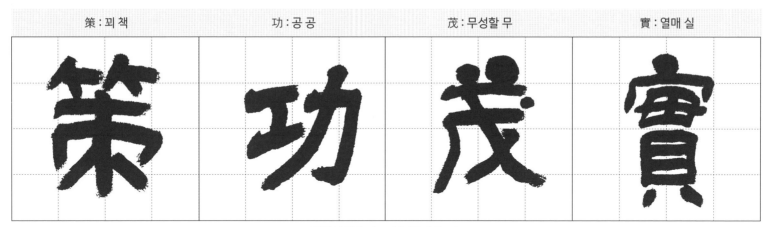

공적이 많으니 그 결과를 얻는다.

勒 : 굴레 늑	碑 : 비석 비	刻 : 새길 각	銘 : 새길 명

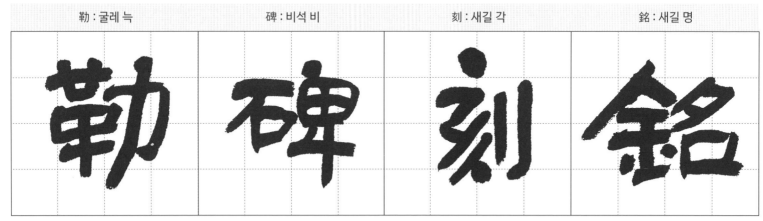

그 공적을 비석에 새긴다.

실용 천자문

chapter 12

磻 : 강 이름 반	溪 : 시내 계	伊 : 저 이	尹 : 다스릴 윤

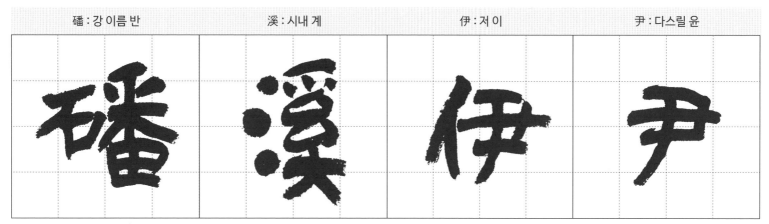

주나라 문왕은 반계에서 강태공을 맞이하고, 은나라 탕왕은 신야에서 이윤을 맞이하다.

佐 : 도울 좌	時 : 때 시	阿 : 언덕 아	衡 : 저울대 형

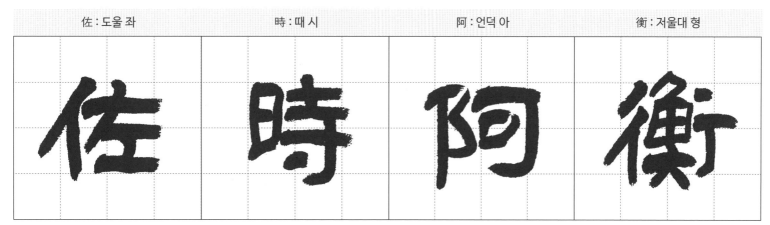

위급한 때에 제 역할을 하여 아형의 벼슬에 올랐다.

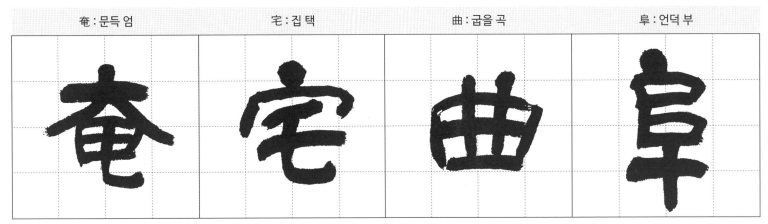

주공이 곡부에 궁전을 세웠다.

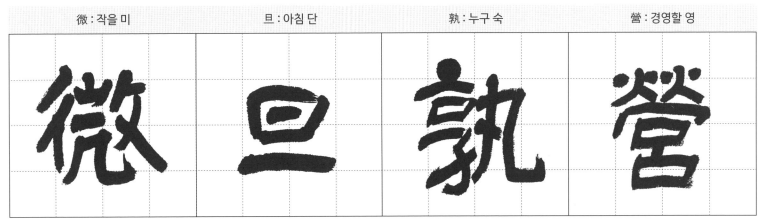

주공인 단(旦)이 아니면 어찌 큰 궁전을 세울 수 있었을까.

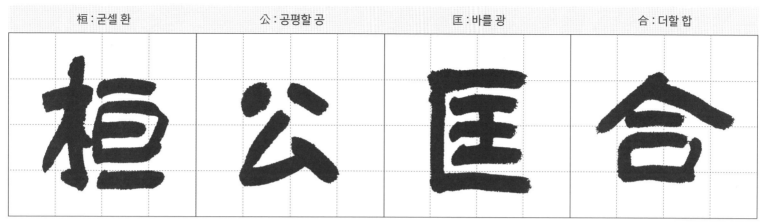

제나라 환공은 많은 제후들을 바르게 하고 화합하였다.

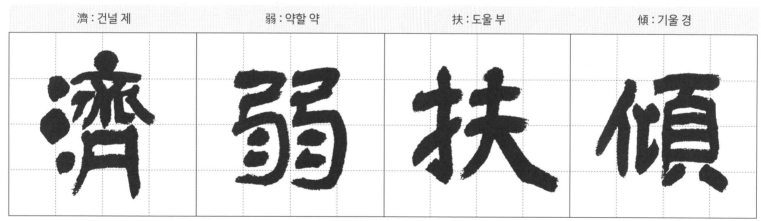

약하고 기울어져 가는 나라를 구하였다.

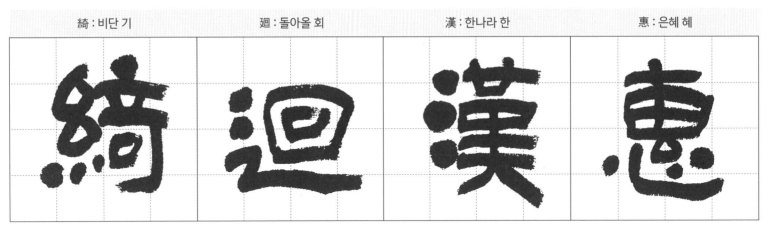

| 綺 : 비단 기 | 廻 : 돌아올 회 | 漢 : 한나라 한 | 惠 : 은혜 혜 |

기(綺)가 한나라 혜제(惠帝)를 회복시켰다.

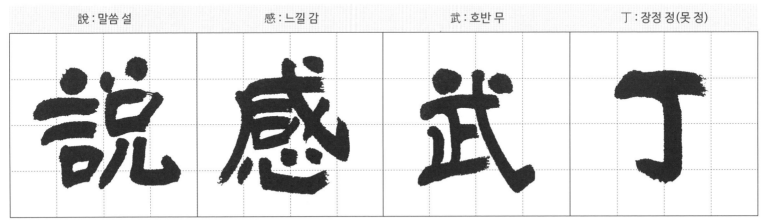

| 說 : 말씀 설 | 感 : 느낄 감 | 武 : 호반 무 | 丁 : 장정 정(못 정) |

부열이 무정의 꿈에 감동되어 정승이 되었다.

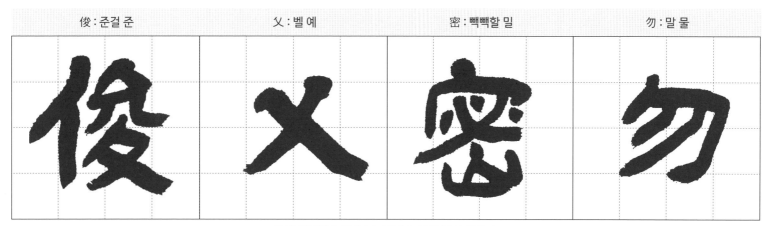

준걸(俊傑)과 재사(才士)가 조정에 많이 모였다.

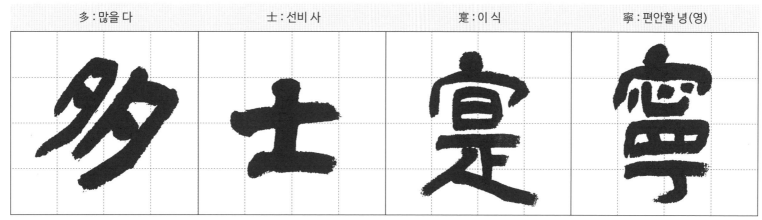

어진 선비가 조정에 많으니 나라가 태평하다.

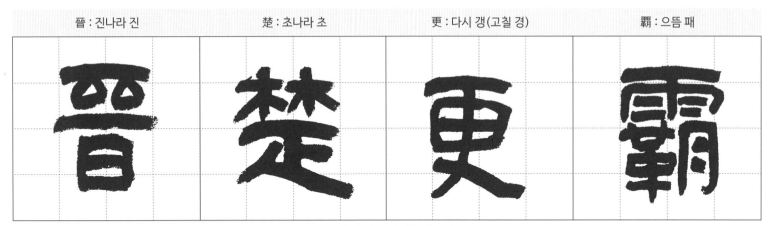

| 晉 : 진나라 진 | 楚 : 초나라 초 | 更 : 다시 갱(고칠 경) | 霸 : 으뜸 패 |

진과 초가 다시 패권을 잡으니,

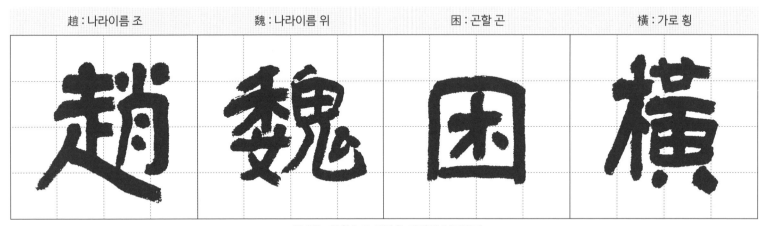

| 趙 : 나라이름 조 | 魏 : 나라이름 위 | 困 : 곤할 곤 | 橫 : 가로 횡 |

조와 위는 연횡으로 곤란한 지경에 이르렀다.

실용 천자문

chapter 13

假 : 거짓 가	途 : 길 도	滅 : 멸할 멸	虢 : 나라 괵

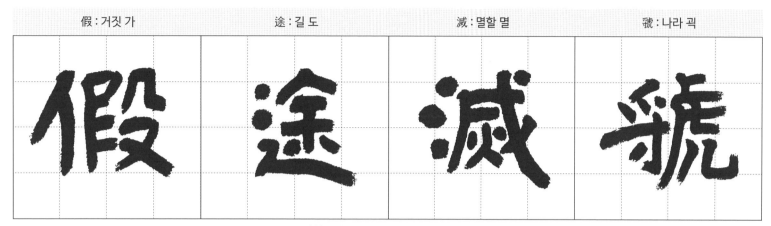

진헌공이 우의 길을 빌려 괵을 멸하고,

踐 : 밟을 천	土 : 흙 토	會 : 모을 회	盟 : 맹세할 맹

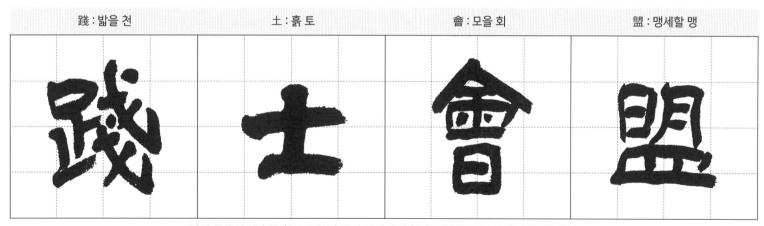

진의 문공이 제후를 천토에 불러 모아 주나라의 천자를 공경하고 조공할 것을 맹세함.

何 : 어찌 하	遵 : 좇을 준	約 : 맺을 약	法 : 법

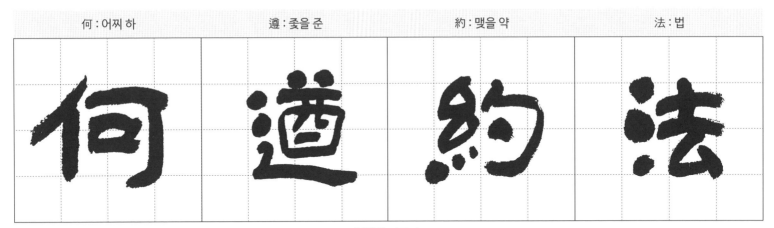

약법을 따르다.

韓 : 나라 한	弊 : 폐단 폐	煩 : 번거로울 번	刑 : 형벌 형

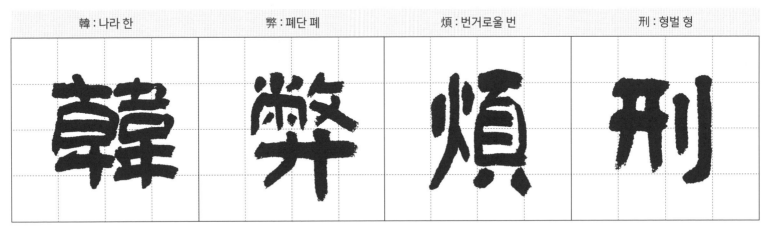

한비는 낡고 오래된 법을 따르다 형벌을 받다.

起 : 일어날 기	翦 : 자를 전	頗 : 자못 파	牧 : 기를 목

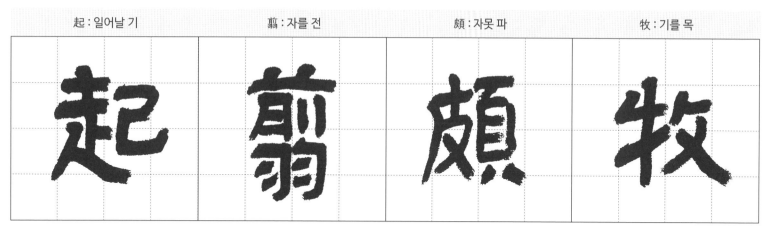

진(秦)나라 장수 백기와 왕전, 조(趙)나라 장수 염파와 이목은

用 : 쓸 용	軍 : 군사 군	最 : 가장 최	精 : 정할 정

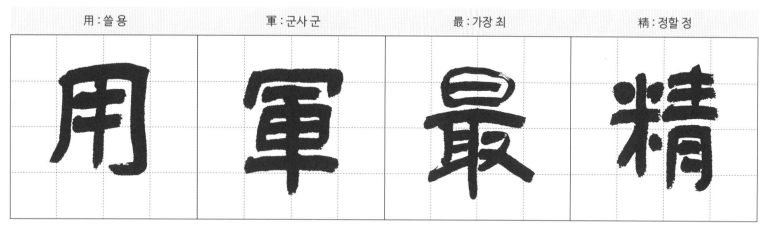

군사를 잘 다루었다.

| 宣 : 베풀 선 | 威 : 위엄 위 | 沙 : 모래 사 | 漠 : 넓을 막 |

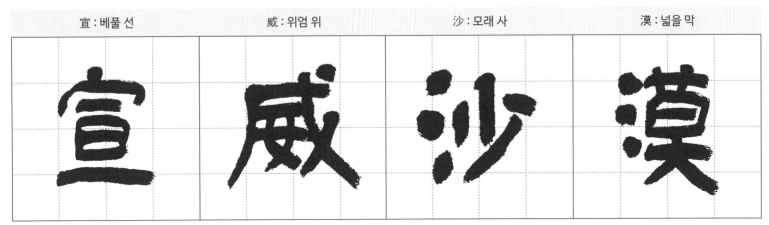

장수들의 위엄이 사막에까지 떨치니,

| 馳 : 달릴 치 | 譽 : 기릴 예 | 丹 : 붉을 단 | 靑 : 푸를 청 |

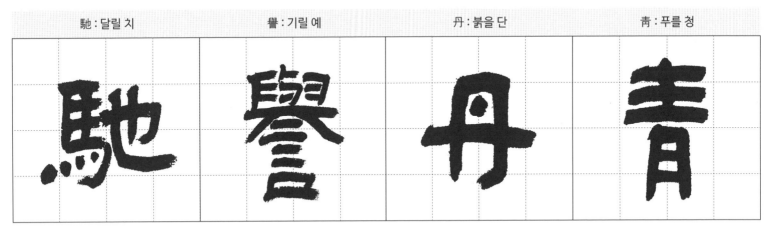

죽은 뒤에도 알리기 위해 초상(肖像)을 기린각에 그렸다.

九 : 아홉 구	州 : 고을 주	禹 : 성씨 우	跡 : 발자취 적

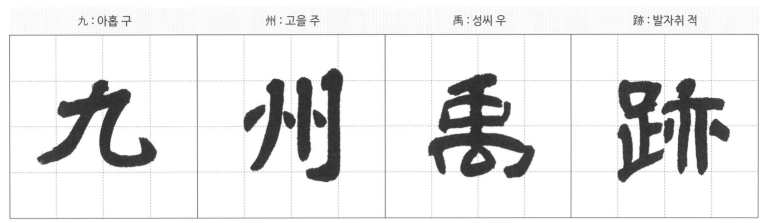

우임금은 아홉주(九州)의 치적을 쌓았다.

百 : 일백 백	郡 : 고을 군	秦 : 나라 진	幷 : 아우를 병

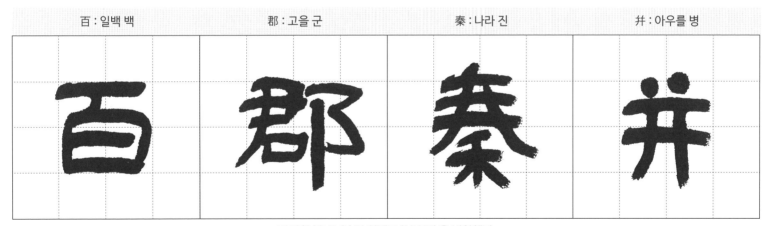

진시황(秦始皇)이 일백군(100郡)을 병합했다.

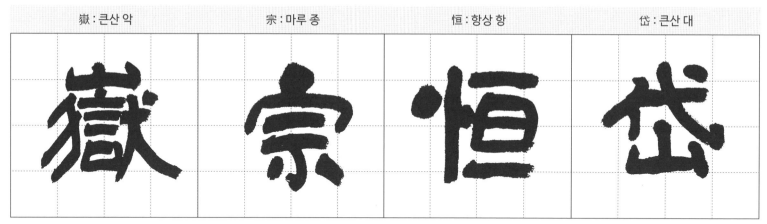

항산과 태산이 산 중에 으뜸이다.

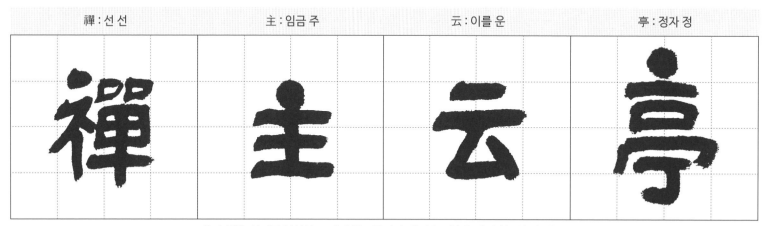

운과 정은 천자를 봉선하고 제사하는 곳이니, 운정(云亭)은 태산(泰山)에 있다.

실용 천자문

chapter 14

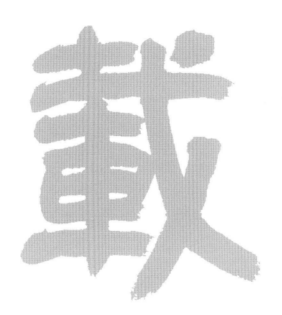

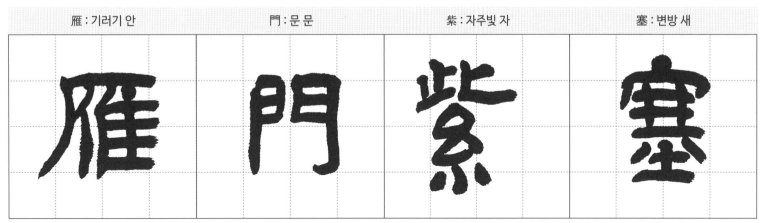

雁 : 기러기 안	門 : 문 문	紫 : 자주빛 자	塞 : 변방 새

기러기도 넘어가지 못한다는 높은 산, 안문관과 만리장성

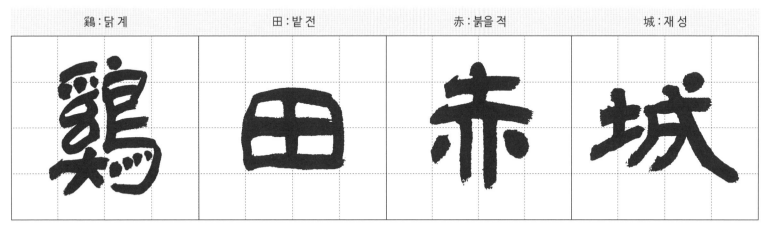

鷄 : 닭 계	田 : 밭 전	赤 : 붉을 적	城 : 재 성

계전(鷄田)은 웅주에 있고, 적성(赤城)은 기주에 있다.

昆 : 맏 곤	池 : 연못 지	碣 : 비석 갈	石 : 돌 석

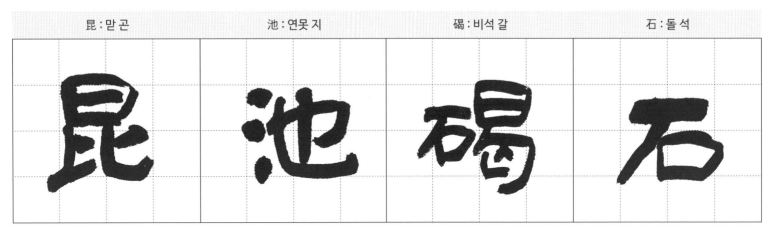

운남 곤명현(昆明縣)에 곤지, 부평현(富平縣)에 갈석이 있다.

鉅 : 클 거	野 : 들 야	洞 : 골짜기 동	庭 : 뜰 정

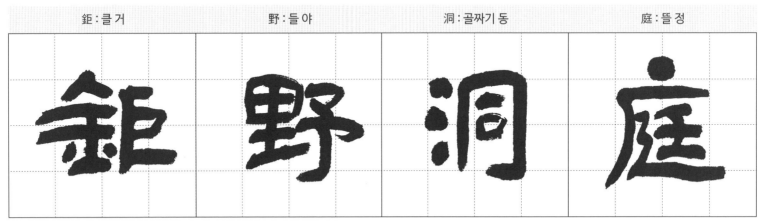

거야는 광야(廣野)에 있고, 동정호는 호남성에 있는 큰 호수다.

曠 : 밝을 광	遠 : 멀 원	緜 : 이어질 면	邈 : 멀 막

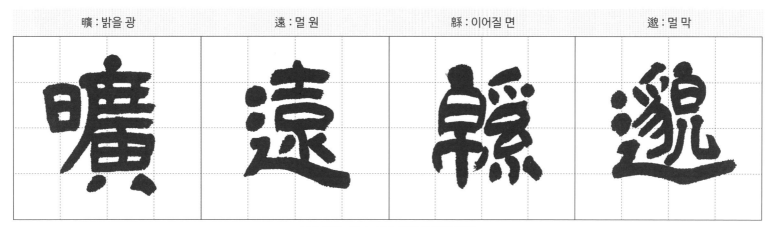

산과 벌판, 호수 등이 멀리 줄지어 있음.

巖 : 바위 암	岫 : 산굴 수	杳 : 아득할 묘	冥 : 어두울 명

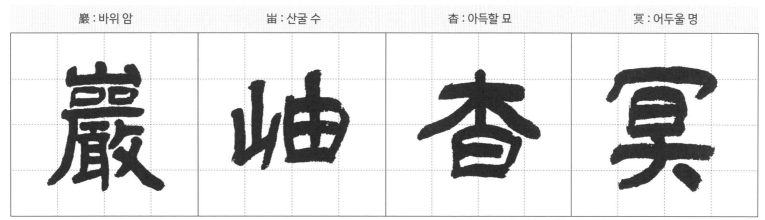

큰 바위와 산봉우리가 아득하다.

治 : 다스릴 치	本 : 근본 본	於 : 어조사 어	農 : 농사 농

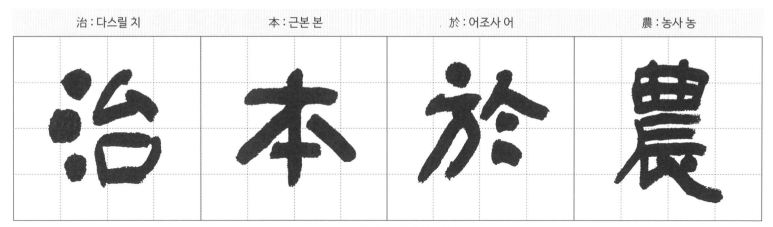

다스리는 것은 농사를 근본으로 함.

務 : 힘쓸 무	茲 : 무성할 자	稼 : 심을 가	穡 : 거둘 색

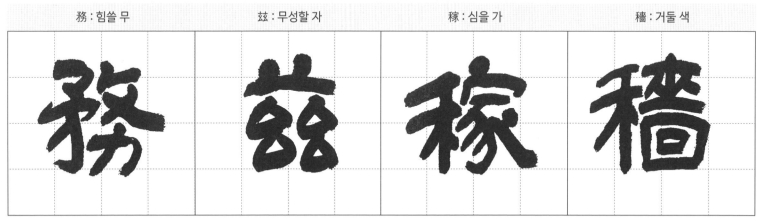

때를 맞춰 심고 힘써 일하며 수익(收益)을 거둔다.

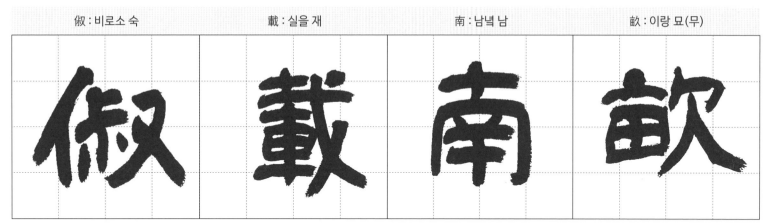

봄이 오면 비로소 남쪽 밭에 농작물을 심는다.

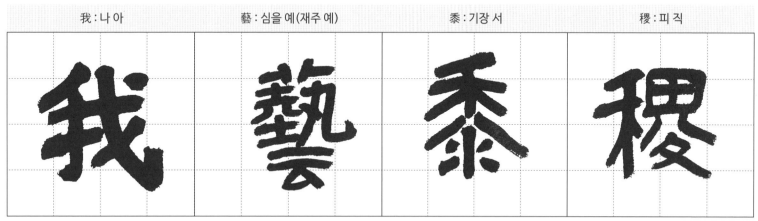

나는 기장과 피를 정성껏 심는다.

| 稅 : 세금 세 | 熟 : 익을 숙 | 貢 : 바칠 공 | 新 : 새 신 |

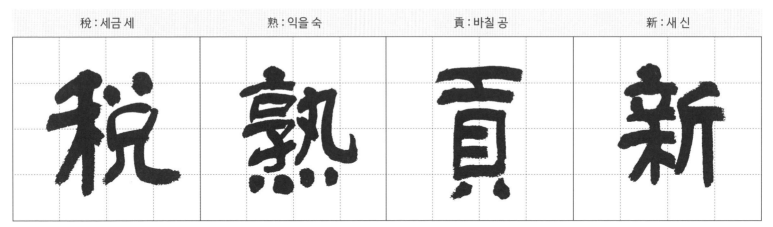

곡식이 익으면 세금을 내게 하고, 햇곡식으로 제사를 지낸다.

| 勸 : 권할 권 | 賞 : 상줄 상 | 黜 : 내칠 출 | 陟 : 오를 척 |

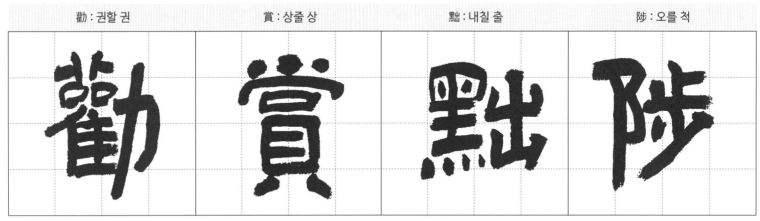

열심인 자는 상 주고 게을리한 자는 내쫓는다.

실용 천자문

chapter 15

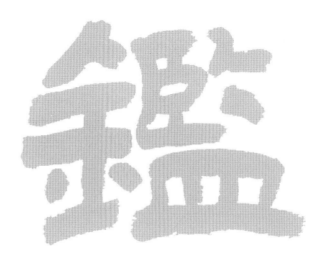

孟 : 맏 맹	軻 : 수레 가	敦 : 도타울 돈	素 : 바탕 소

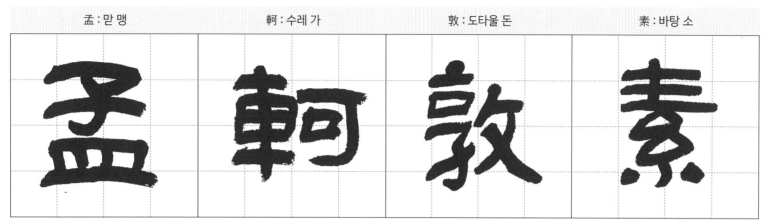

맹자(孟子)는 품이 두텁고 유순하였다.

史 : 역사 사	魚 : 물고기 어	秉 : 잡을 병	直 : 곧을 직

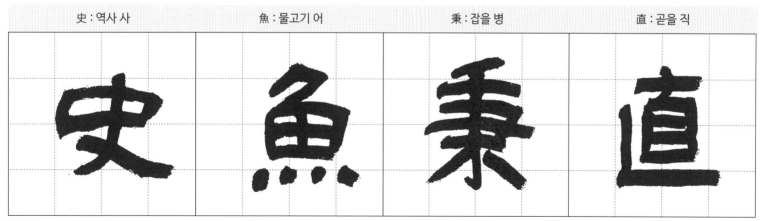

사어(史魚)라는 사람은 성격이 매우 강직(剛直)하였다.

庶 : 여러 서	幾 : 조짐 기	中 : 가운데 중	庸 : 떳떳할 용

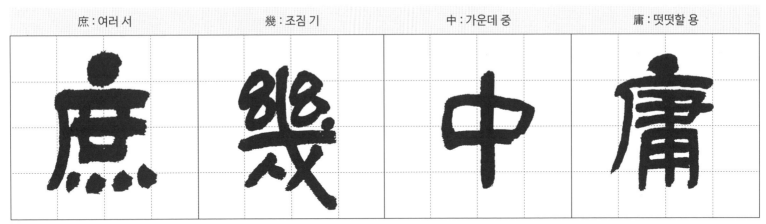

중용은 어떠한 일도 한쪽으로 치우치지 않아야 한다.

勞 : 일할 로(노)	謙 : 겸손할 겸	謹 : 삼갈 근	勅 : 칙서 칙

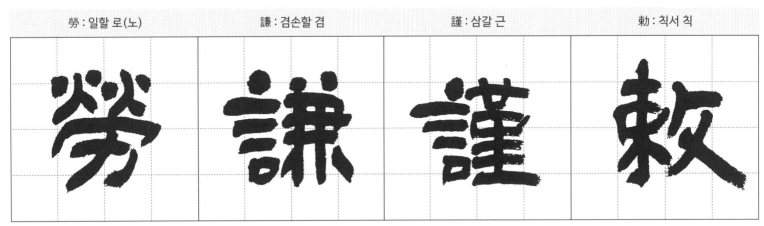

근로(勤勞)하고 겸손(謙遜)에 힘써 중용에 이른다.

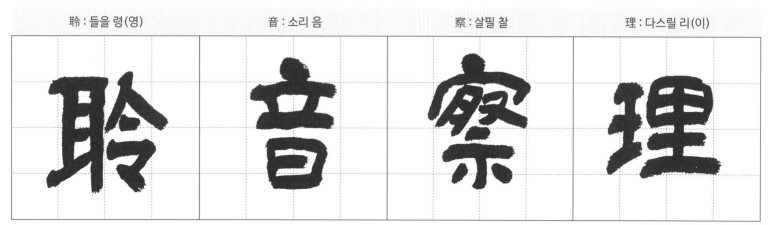

들리는 소리에 거동(擧動)을 살피고 주의하여야 한다.

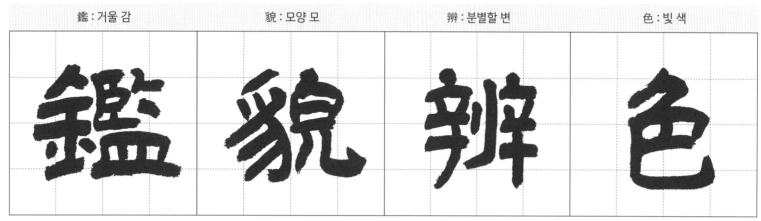

거울에 비치는 모습으로 판별한다.

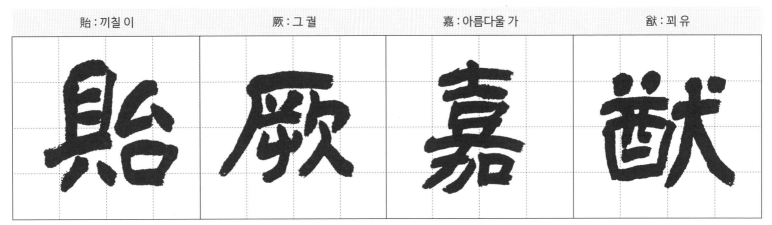

도리(道理)를 잘 지켜 후세에까지 영향을 끼친다.

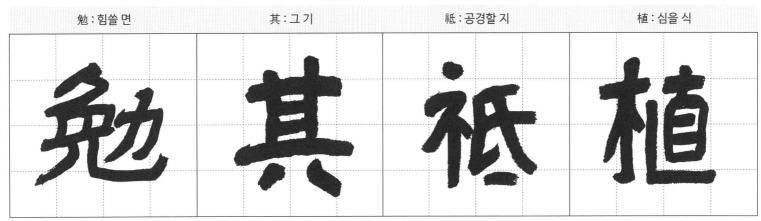

아름다운 모습을 자손에 남겨줄 것에 힘써야 한다.

省 : 살필 성　　　　　躬 : 몸 궁　　　　　譏 : 나무랄 기　　　　　誡 : 경계할 계

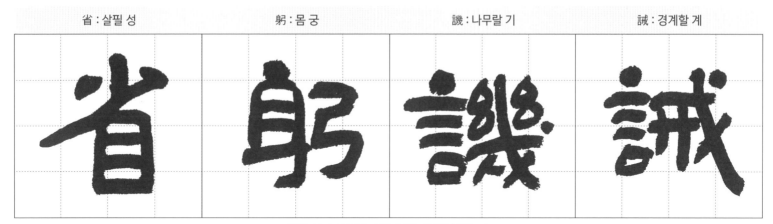

몸을 살펴 나무람과 경계(警戒)함이 있는가.

寵 : 사랑할 총　　　　　增 : 더할 증　　　　　抗 : 겨룰 항　　　　　極 : 극진할 극

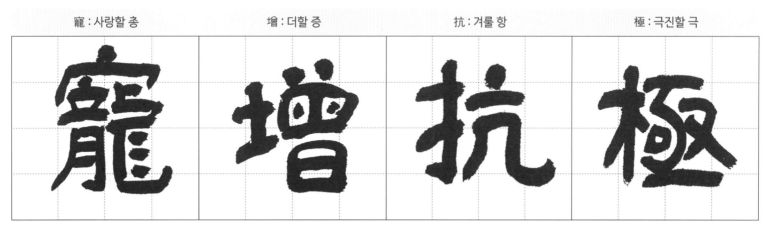

총애(寵愛)가 더할수록 늘 조심하여야 한다.

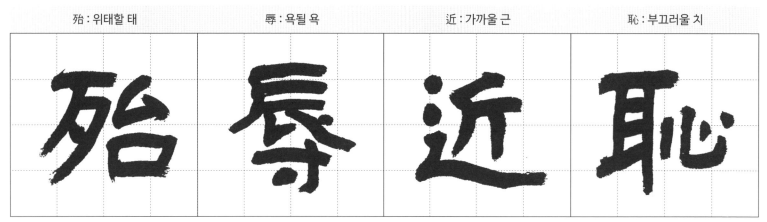

욕된 일을 하면 위태(危殆)함과 치욕(恥辱)이 다가온다.

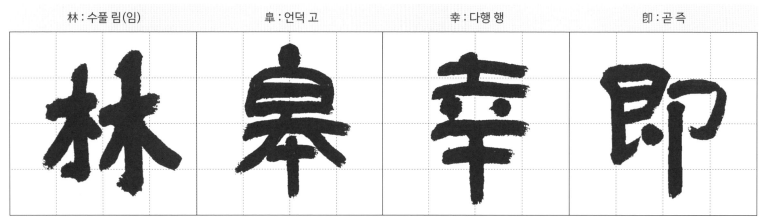

숲 언덕에서 지내는 것도 다행한 일이다.

실용 천자문

chapter 16

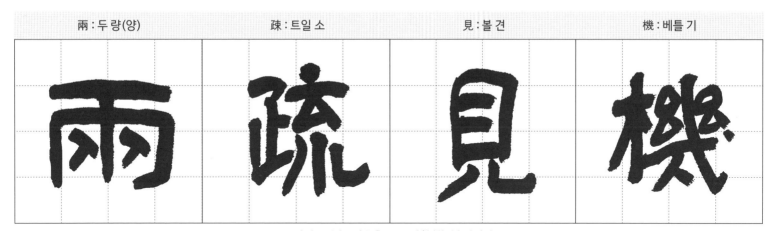

| 兩 : 두 량(양) | 疎 : 트일 소 | 見 : 볼 견 | 機 : 베틀 기 |

소광과 소수는 기틀을 보고 낙향(落鄕)하였다.

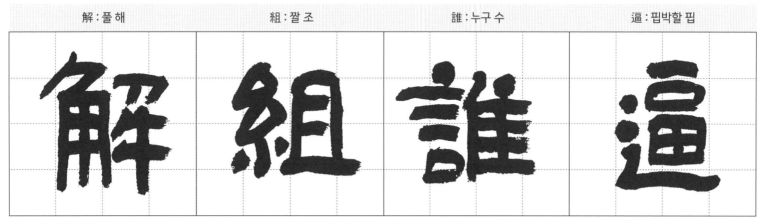

| 解 : 풀 해 | 組 : 짤 조 | 誰 : 누구 수 | 逼 : 핍박할 핍 |

관복을 풀어 사직(辭職)하고 돌아가니 누가 핍박(逼迫)하리오.

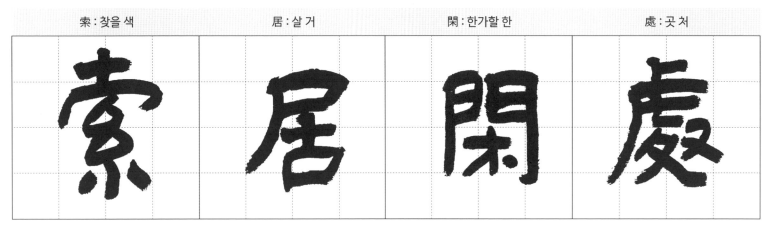

퇴직(退職)하여 한가한 곳에서 지내다.

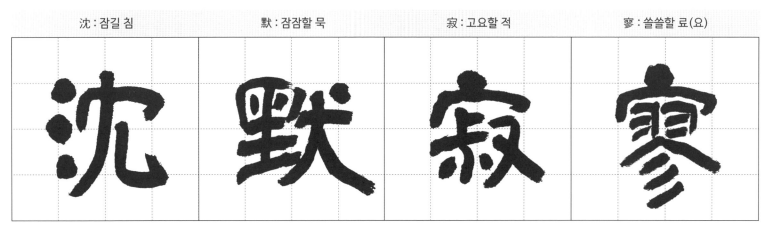

세상을 멀리하고 조용히 쓸쓸하고 고요하게 지내다.

求 : 구할 구	古 : 옛 고	尋 : 찾을 심	論 : 의논할 론(논)

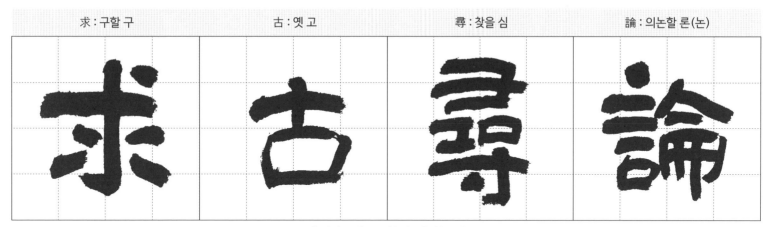

옛 선인들이 토론한 것들을 찾으며,

散 : 흩을 산	慮 : 생각할 려(여)	逍 : 거닐 소	遙 : 멀 요

세상일을 잊고 한가하게 거닐다.

| 欣 : 기쁠 흔 | 奏 : 아뢸 주 | 累 : 여러 루 | 遺 : 보낼 견 |

기쁜일은 널리 알리다.

| 慼 : 근심할 척 | 謝 : 사례할 사 | 歡 : 기쁠 환 | 招 : 부를 초 |

근심을 버리고 즐거운 일을 부른다.

渠 : 도랑 거　　荷 : 연꽃 하　　的 : 과녁 적　　歷 : 지날 역

도랑에는 연꽃이 오래 피어 있고,

園 : 동산 원　　莽 : 우거질 망　　抽 : 뽑을 추　　條 : 가지 조

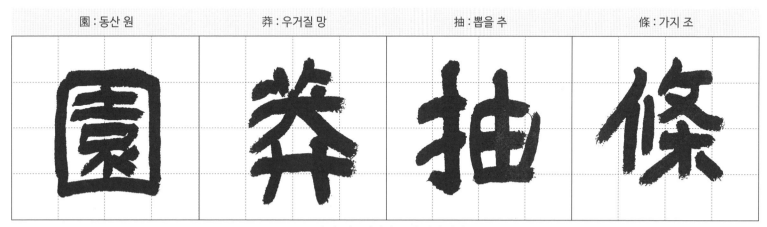

동산의 나뭇가지가 크게 뻗어 있다.

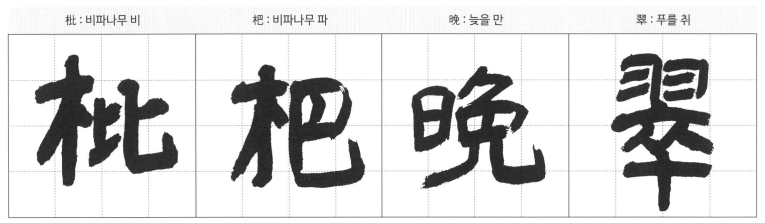

비파나무는 늦겨울에도 푸르다.

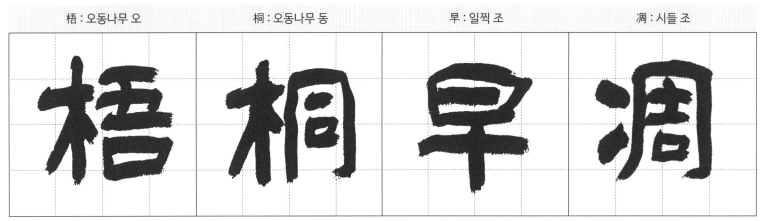

오동잎은 다른 나무보다 먼저 시든다.

chapter 17

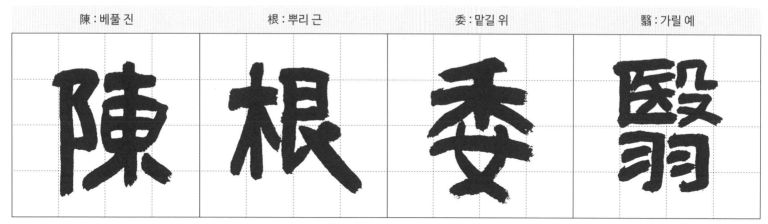

고목의 뿌리가 시들고 마르며,

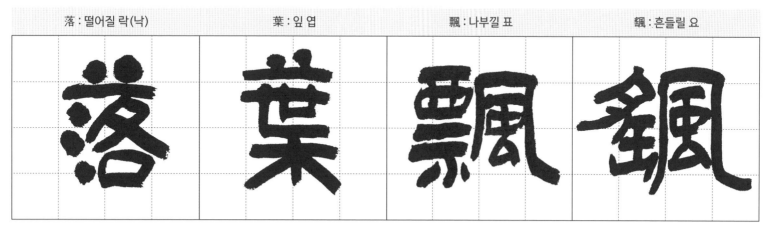

낙엽이 바람에 흩날린다.

遊 : 놀 유	鵾 : 곤어 곤	獨 : 홀로 독	運 : 옮길 운

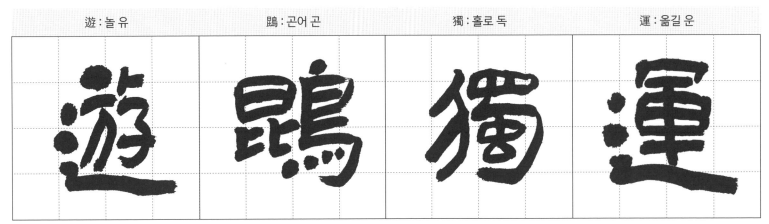

곤어(鯤魚)는 큰 물고기며 홀로 창해를 헤엄쳐 놀다가,

凌 : 업신여길 릉(능)	摩 : 갈 마	絳 : 진홍 강	霄 : 하늘 소

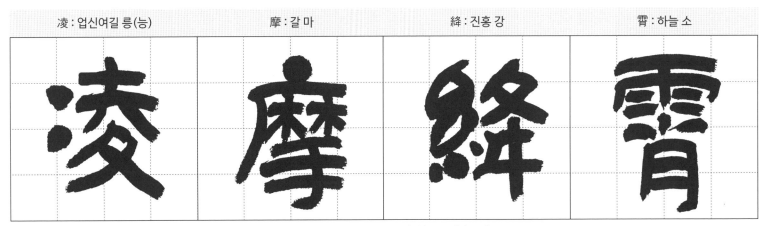

붉은 노을이 진 하늘을 업신여기는 듯 넘나든다.

耽 : 즐길 탐	讀 : 읽을 독	翫 : 희롱할 완	市 : 저자 시

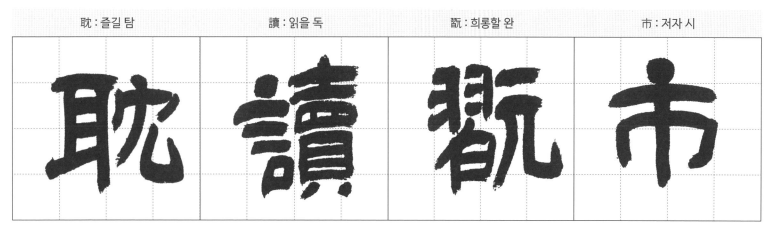

왕충은 독서를 즐겨 서점에 가서 탐독(耽讀)했으며,

寓 : 부칠 우	目 : 눈 목	囊 : 주머니 낭	箱 : 상자 상

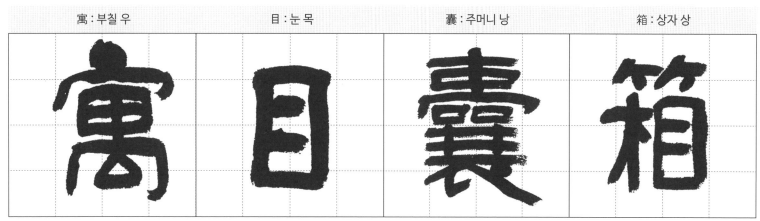

글을 주머니나 상자에 두는 것과 같다고 했다.

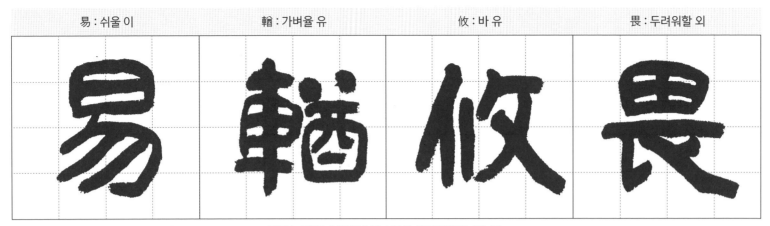

군자는 매사 소홀함과 경솔함을 두려워해야 하는데,

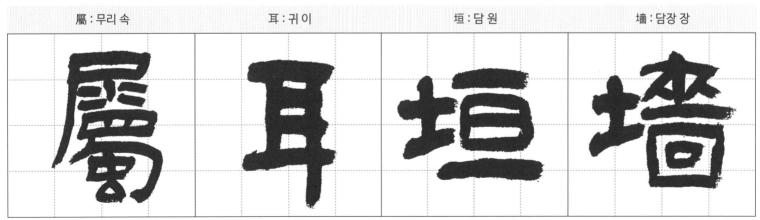

담장에도 귀가 있기 때문이다.

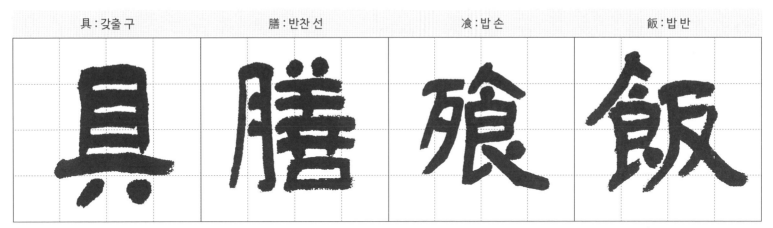

| 具 : 갖출 구 | 膳 : 반찬 선 | 飱 : 밥 손 | 飯 : 밥 반 |

반찬을 갖추고 밥을 먹으며,

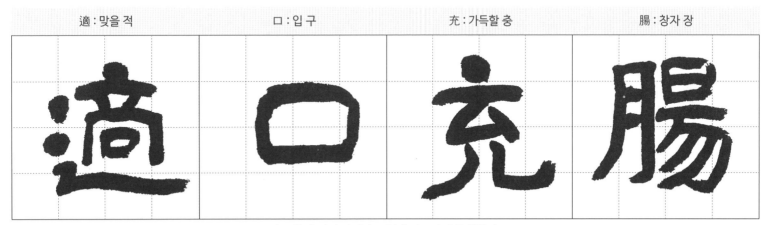

| 適 : 맞을 적 | 口 : 입 구 | 充 : 가득할 충 | 腸 : 창자 장 |

훌륭한 음식이 아니라도 입에 맞으면 배를 채운다.

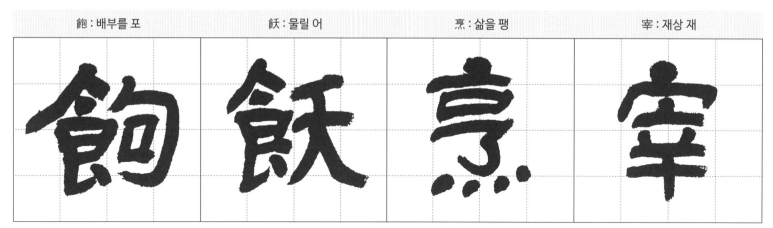

배가 부를 때에는 아무리 좋은 음식이라도 물리게 되고,

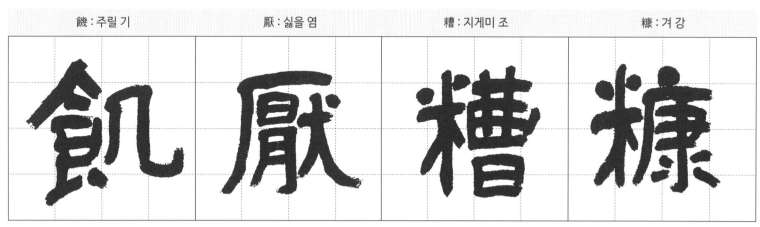

배가 고플 때는 겨와 지게미도 맛있게 느낀다.

실용 천자문

chapter **18**

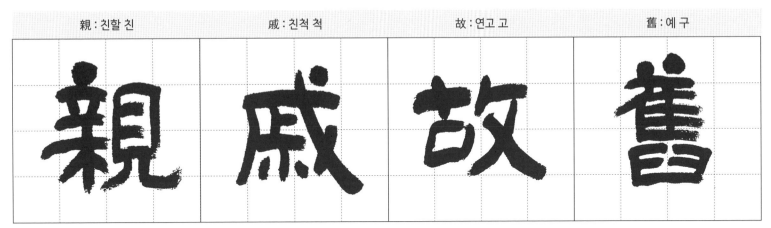

친척과 오랜 친구를 말하며,

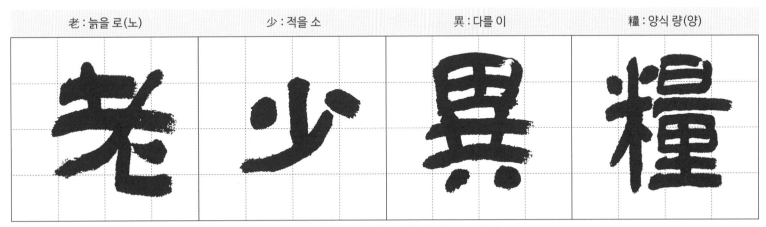

늙은이와 젊은이에 따라 음식의 양과 질을 다르게 한다.

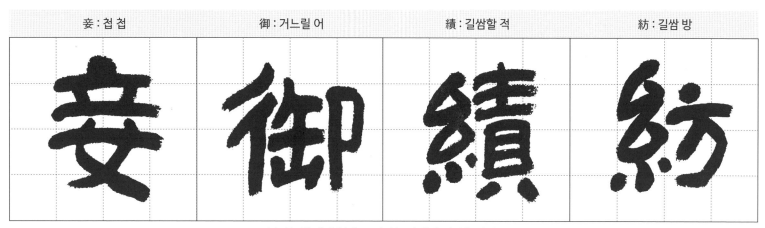

妾 : 첩 첩　　御 : 거느릴 어　　績 : 길쌈할 적　　紡 : 길쌈 방

남자는 밖에서 일하고, 여자는 안에서 길쌈을 하며,

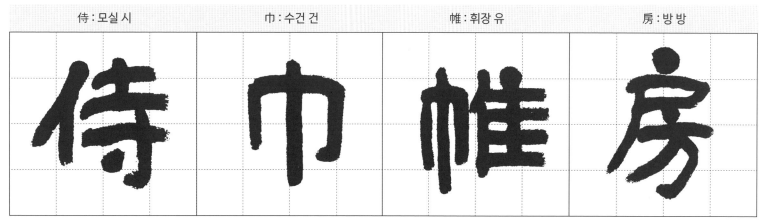

侍 : 모실 시　　巾 : 수건 건　　帷 : 휘장 유　　房 : 방 방

어른들의 수건을 받든다.

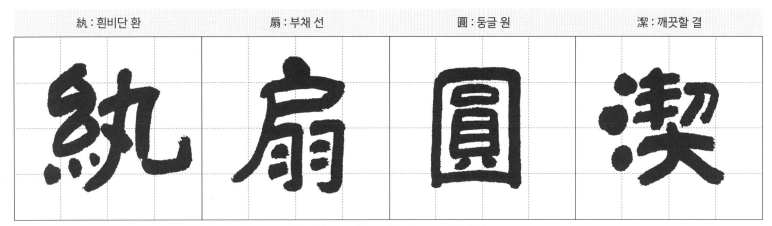

| 紈 : 흰비단 환 | 扇 : 부채 선 | 圓 : 둥글 원 | 潔 : 깨끗할 결 |

흰 비단으로 만든 부채는 둥글고 깨끗하며,

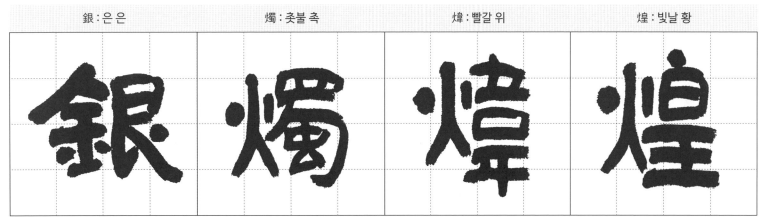

| 銀 : 은 은 | 燭 : 촛불 촉 | 煒 : 빨갈 위 | 煌 : 빛날 황 |

은촛대의 촛불은 빨갛게 빛난다.

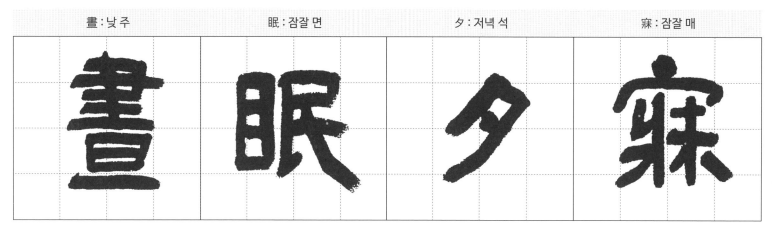

晝:낮 주 　　眠:잠잘 면 　　夕:저녁 석 　　寐:잠잘 매

낮잠 자고 밤에도 일찍 자려고,

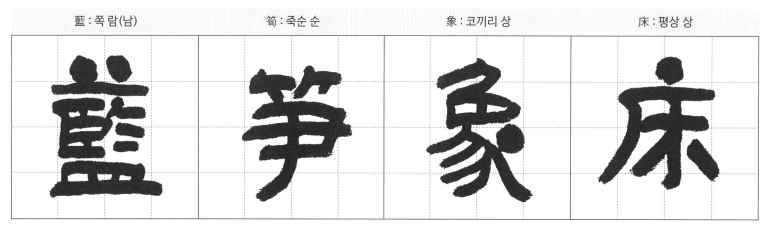

藍:쪽 람(남) 　　筍:죽순 순 　　象:코끼리 상 　　床:평상 상

푸른 대순과 코끼리 상아로 침상을 만들다.

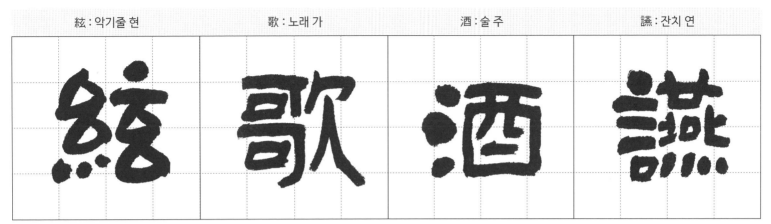

거문고를 타며 술과 노래로 잔치를 열고,

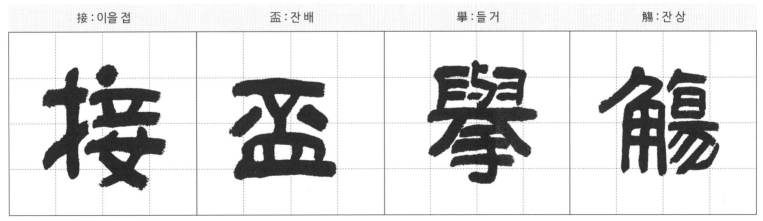

술잔을 주고받으며 즐기다.

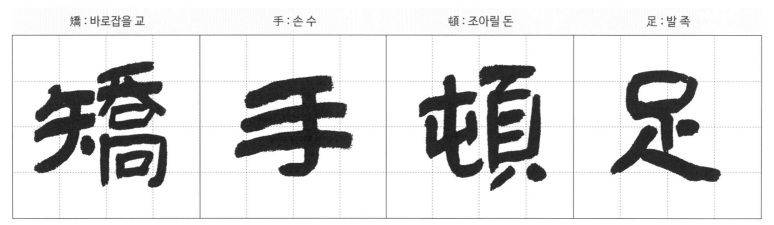

손을 들고 발을 굴러 춤을 추고,

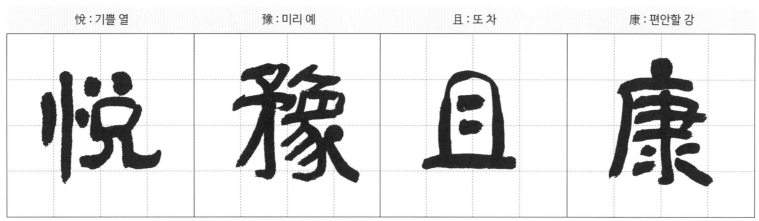

즐기고 살면 평안하고 기쁜 삶이다.

실용 천자문

chapter 19

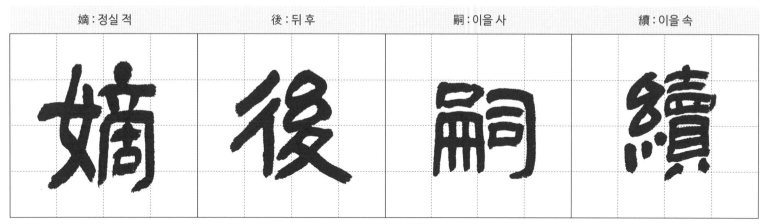

| 嫡 : 정실 적 | 後 : 뒤 후 | 嗣 : 이을 사 | 續 : 이을 속 |

맏이는 대를 이어 제사를 모신다.

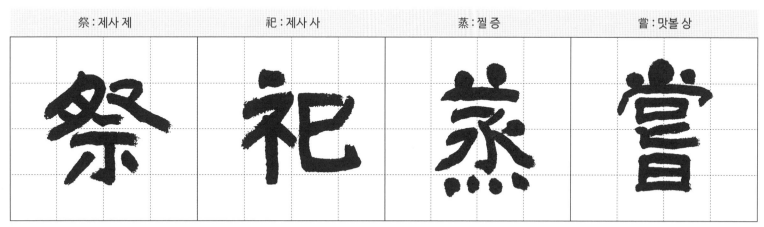

| 祭 : 제사 제 | 祀 : 제사 사 | 蒸 : 찔 증 | 嘗 : 맛볼 상 |

겨울 제사(蒸)와 가을 제사(嘗)가 있다.

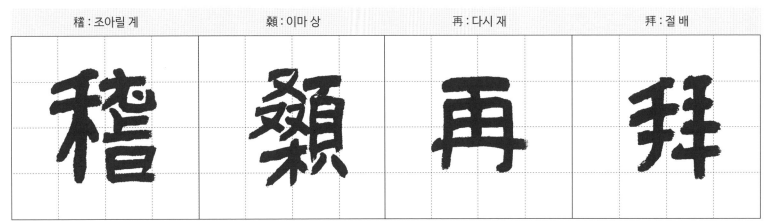

이마를 조아려 조상에게 두 번 절함.

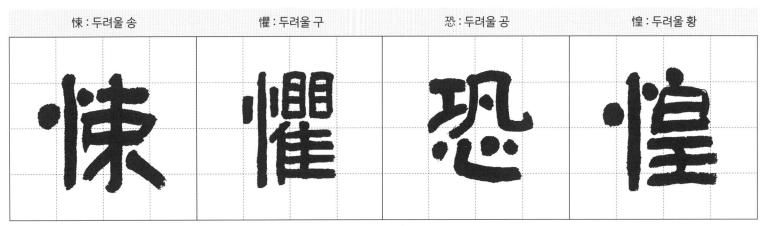

송구한 마음의 지극함을 보인다.

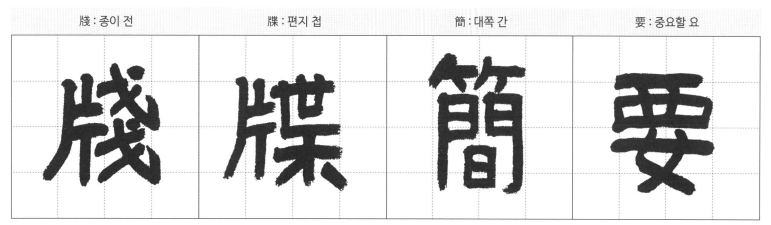

편지와 글은 간략하게 쓴다.

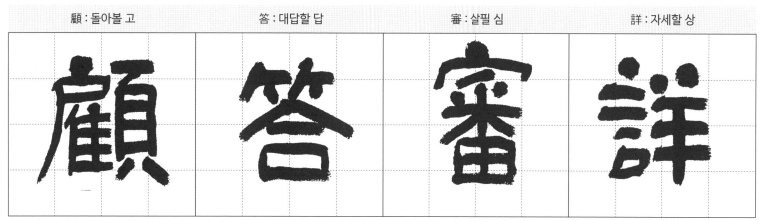

회답은 자세히 살펴서 써야 한다.

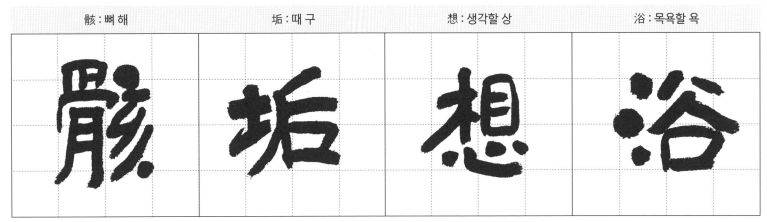

몸에 때가 끼면 목욕을 하고 싶어지고,

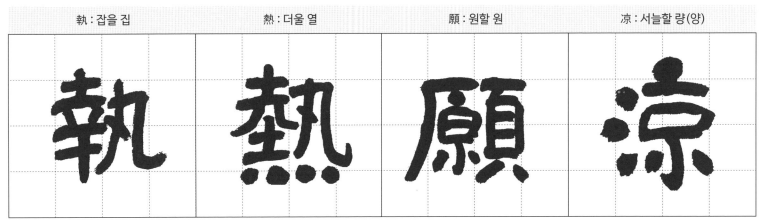

더우면 서늘해지기를 원한다.

| 驢 : 당나귀 려(여) | 騾 : 노새 라(나) | 犢 : 송아지 독 | 特 : 특별할 특 |

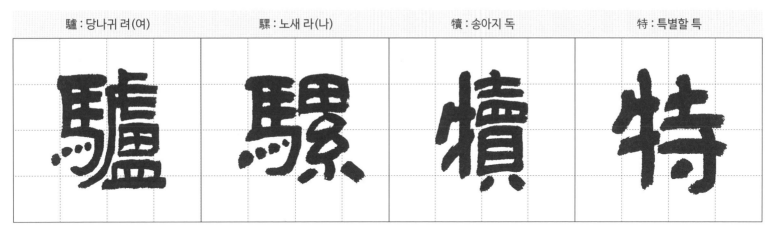

나귀와 노새와 송아지가

| 駭 : 놀랄 해 | 躍 : 뛸 약 | 超 : 뛰어넘을 초 | 驤 : 머리 들 양 |

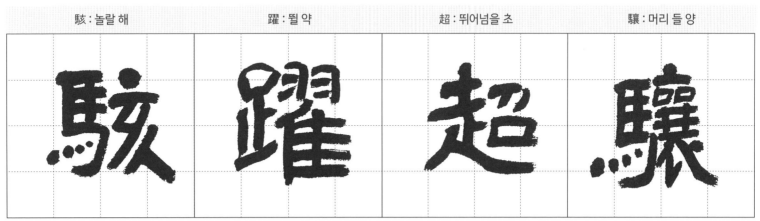

놀라서 뛰고 내달린다.

173

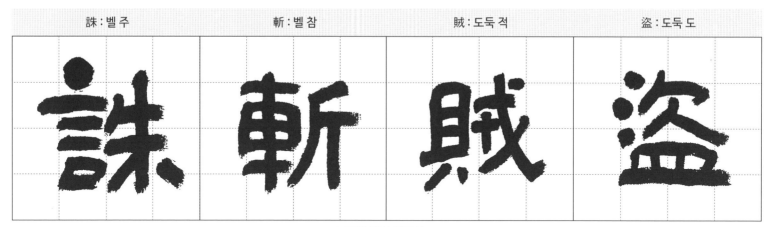

도적을 베어 물리치고,

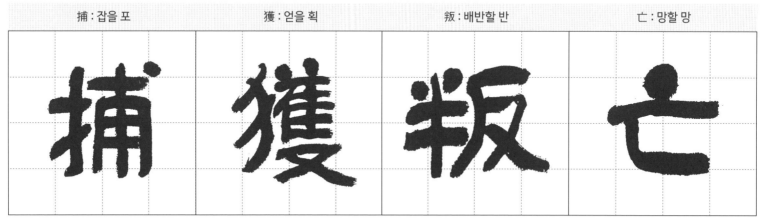

배반하여 도망하는 자를 잡아 죄를 다스린다.

실용 천자문

chapter 20

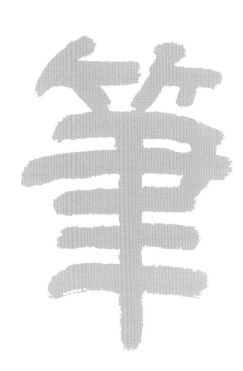

布 : 베 포	射 : 쏠 사	遼 : 동료 료(요)	丸 : 둥글 환

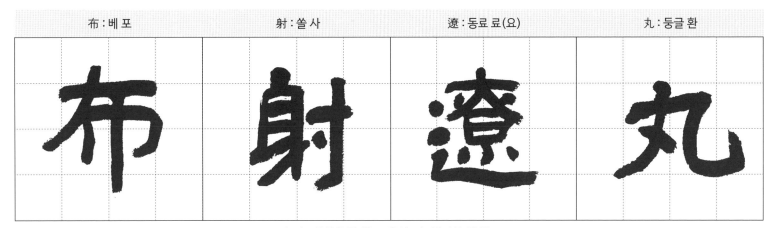

여포는 화살을 잘 쐈고, 웅의료는 탄자를 잘 썼고,

嵇 : 산 이름 혜	琴 : 거문고 금	阮 : 성씨 완	嘯 : 휘파람 불 소

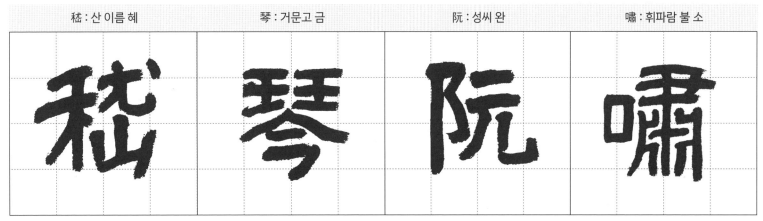

혜강은 거문고를, 완적은 휘파람을 잘 불었다.

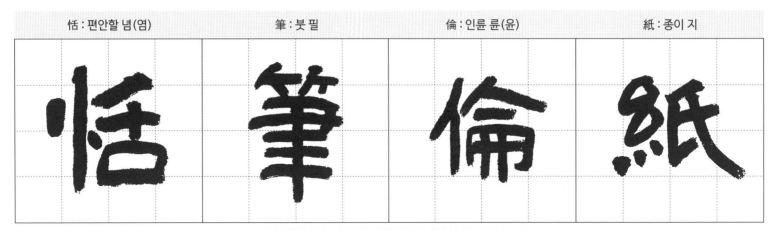

몽염은 처음 붓을 만들었고, 채륜은 종이를 처음 만들었으며,

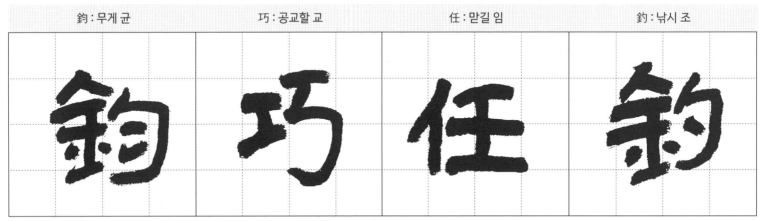

마균은 지남거를 만들고, 전국시대 임공자는 낚시대를 만들었다.

釋 : 풀 석	紛 : 어지러울 분	利 : 이로울 리(이)	俗 : 풍속 속

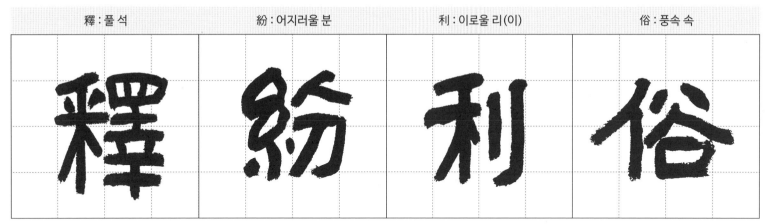

다양한 재주로 어려운 일을 풀어내 세상을 이롭게 하다.

竝 : 나란히 병	皆 : 다 개	佳 : 아름다울 가	妙 : 묘할 묘

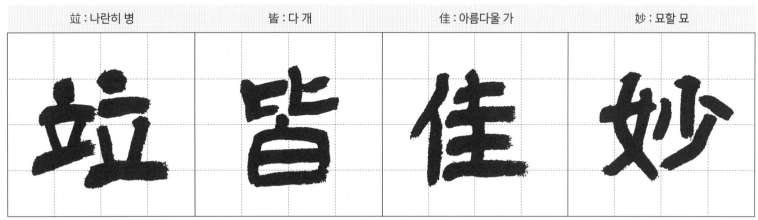

모두가 오묘하고 아름다운 일이다.

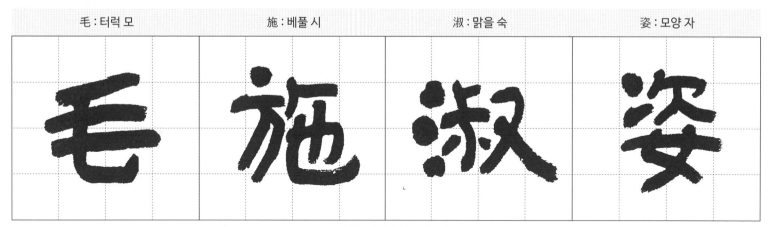

모타와 서시의 맑고 아름다운 모습

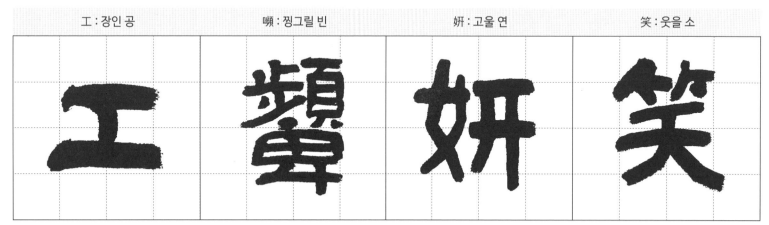

웃으며 찡그린 모습마저 아름답다.

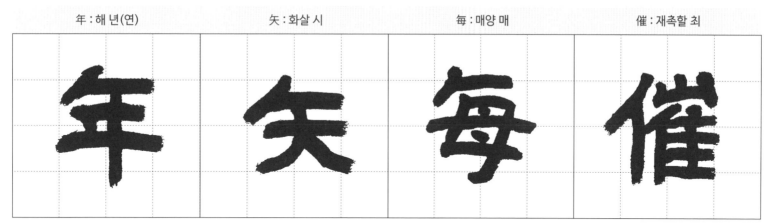

세월은 화살같이 재촉하고,

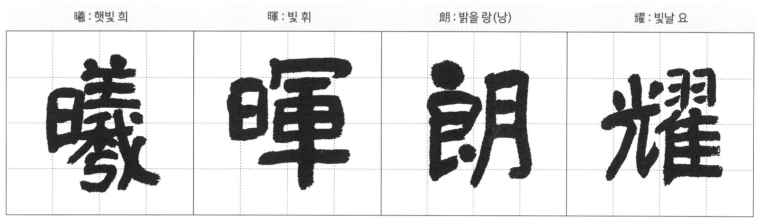

햇빛은 세상에 밝게 비추인다.

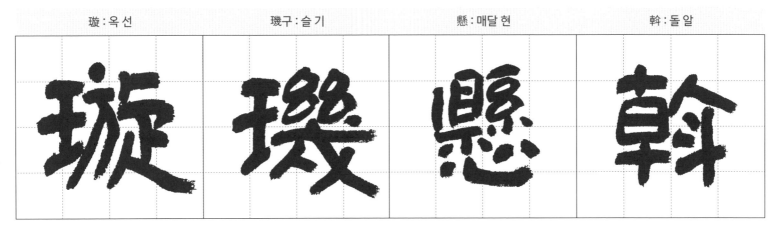

선기(천기를 보는 기구)는 높이 걸려 돈다.

晦 : 그믐 회 魄 : 넋 백 環 : 고리 환 照 : 비칠 조

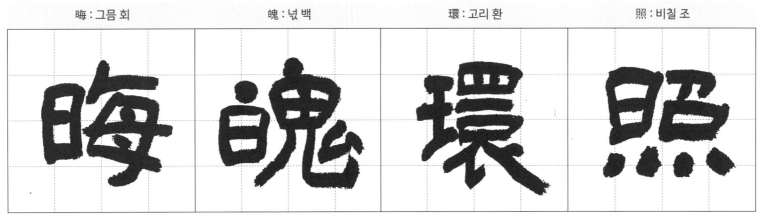

그믐때가 지나면 보름날이 다시 온다.

실용 천자문

chapter 21

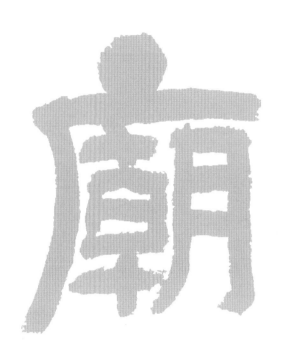

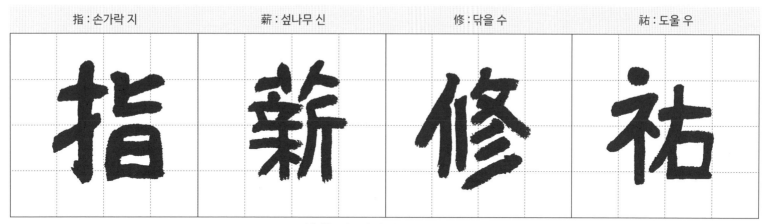

| 指 : 손가락 지 | 薪 : 섶나무 신 | 修 : 닦을 수 | 祐 : 도울 우 |

불타는 나무와 같이 도리를 닦으면,

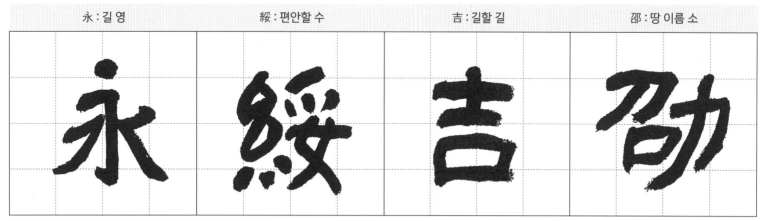

| 永 : 길 영 | 綏 : 편안할 수 | 吉 : 길할 길 | 邵 : 땅 이름 소 |

영원히 평안하고 좋은 길이 열린다.

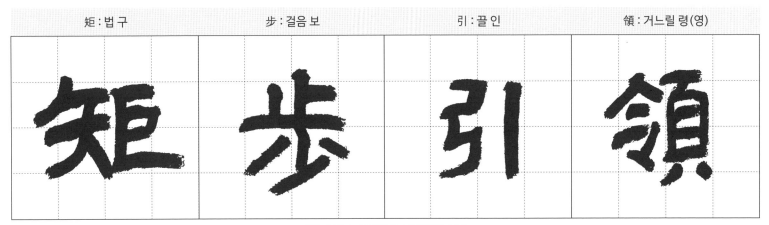

바르게 걷고 옷가짐을 단정하게 한다.

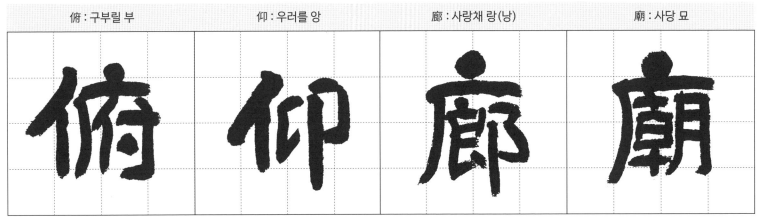

낭묘 앞에 머리를 숙여 예의를 지킨다.

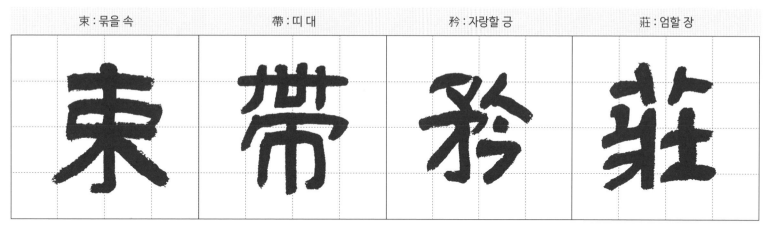

의복을 단정히 하여 긍지를 갖추며,

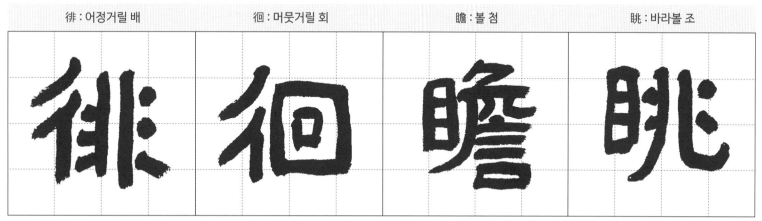

어디를 다니더라도 일의 우선순위를 생각한다.

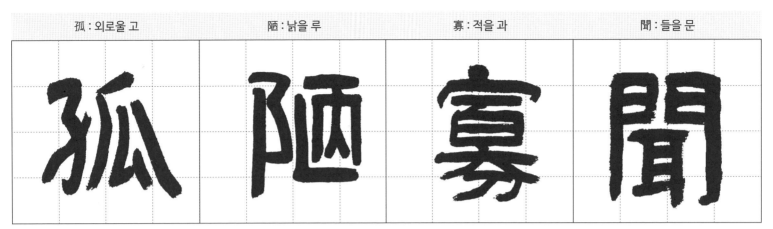

| 孤 : 외로울 고 | 陋 : 낡을 루 | 寡 : 적을 과 | 聞 : 들을 문 |

나는 부족하여 배우고 들은 것이 적어,

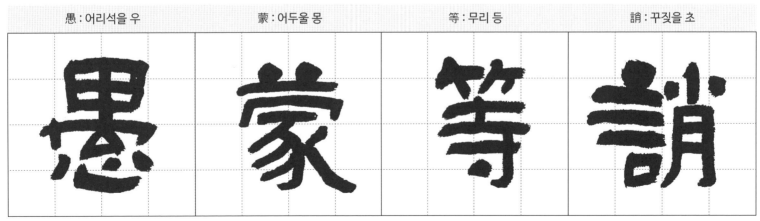

| 愚 : 어리석을 우 | 蒙 : 어두울 몽 | 等 : 무리 등 | 誚 : 꾸짖을 초 |

어리석다는 꾸짖음을 받아들인다.

| 謂 : 이를 위 | 語 : 말씀 어 | 助 : 도울 조 | 者 : 놈 자 |

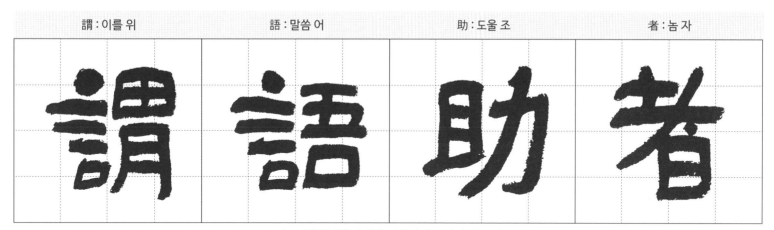

어조사(語助辭)라 함은 다음의 네 글자가 있으니,

| 焉 : 어찌 언 | 哉 : 어조사 재 | 乎 : 어조사 호 | 也 : 어조사 야 |

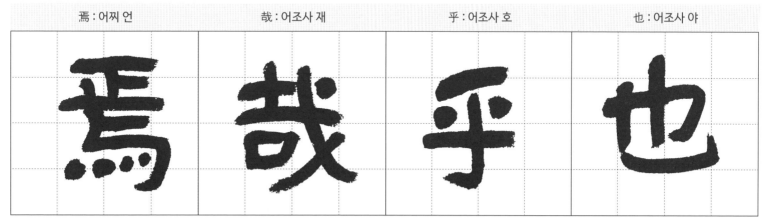

언, 재, 호, 야(焉哉乎也)가 있다.

실용 천자문 [응용편]

chapter 22

 명랑

 유행

 한강

 학교

 생활

 감사

 건강

 무한

 애인

 은혜

 상생

 초록

 여로

 동행

 친우

 도리

 국화

 잡지

 낙엽

 선물

 백두산

 상중하

 상업적

197

 동서남북

 행복가득

 춘하추동

 월화수목금토일

 경제인

 설악산

現代人物史 현대인물사

惠風和暢 혜풍화창

愚公移山 우공이산

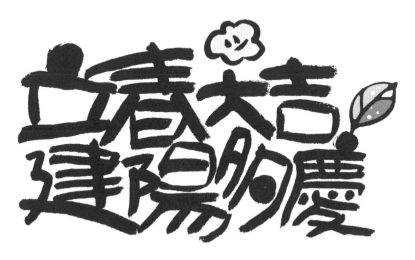

입춘대길 건양다경

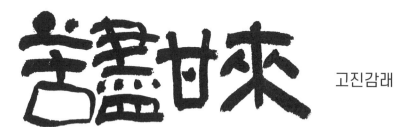

고진감래

大器晚成　　　대기만성

螢雪之功　　　형설지공

虎視牛行　　　호시우행

지성불의

至(이를 지), 誠(성실 성), 不(아닐 불), 疑(의심할 의)
지극한 성실함은 의심의 여지가 없다는 뜻으로, 진실한 마음과 노력은
반드시 좋은 결과를 가져온다는 뜻

낙화유수

문방사우

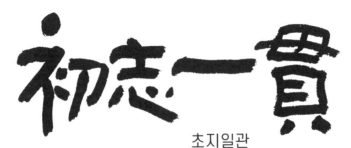

盡人事待天命

진인사대천명

初志一貫

초지일관

一切唯心造

일체유심조

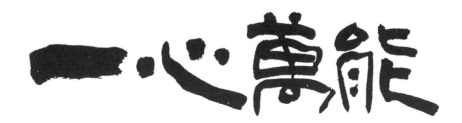

일심만능

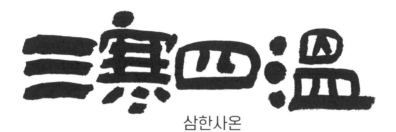

삼한사온

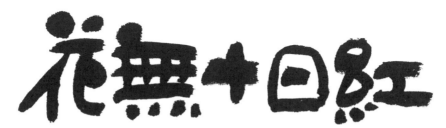

화무십일홍

실용 천자문 [응용편]

chapter 23

다락방

육원당

오락가락

吾(나 오), 樂(즐거울 락), 家(집 가)
나의 즐거움이 가족의 즐거움이라는 뜻으로 조어(造語)

식사시간

예다함

소리소문

심야식당

호우시절

다락원

홍삼정

안성시장

신라면

한자 이름 쓰기

김동길

홍옥화

강해수

李東何　이동하

羅美蘭　라미란

漢善淑　한선숙

한국

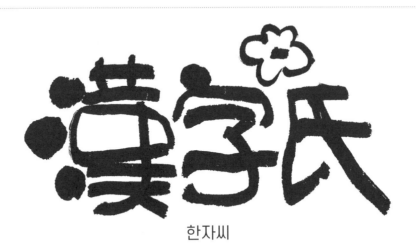

한자씨

사필귀정

유비무환

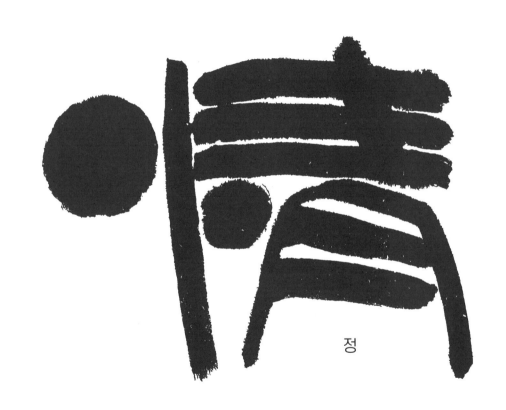

정

춘하추동

대한민국

청춘

실용 천자문 [응용편]

chapter 24

캘리그라피는 한글의 외출복입니다

국화꽃 가득한 정원에서

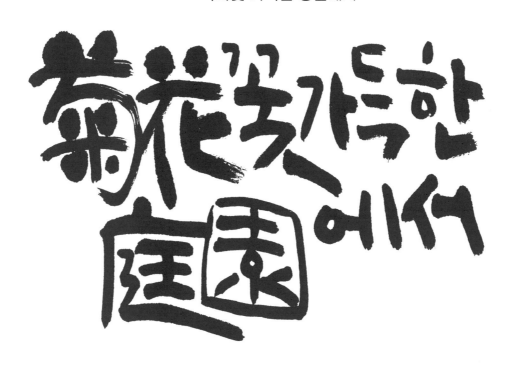

喫茶去(끽다거)_차 한 잔 하고 가세

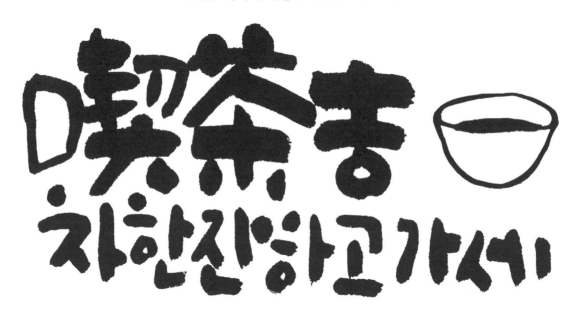

아프니까 청춘이란다

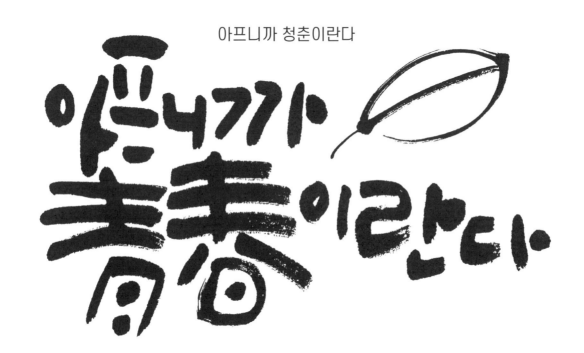

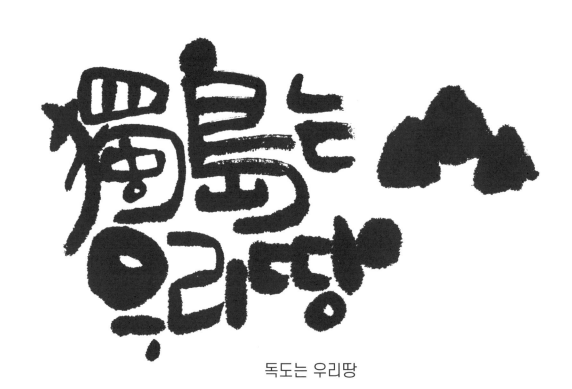

독도는 우리땅

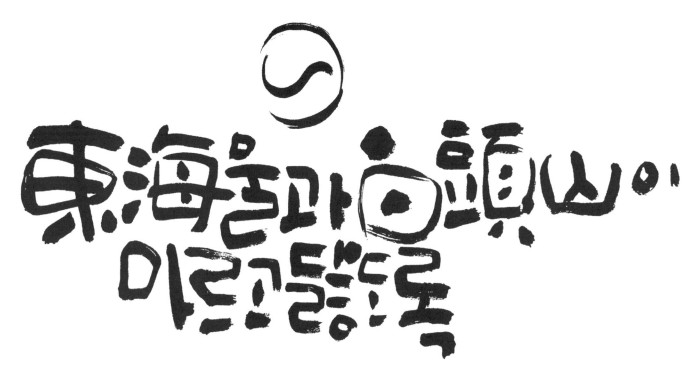

東海물과 白頭山이 마르고 닳도록

동해물과 백두산이 마르고 닳도록

삶은 속도가 아니라 방향이다

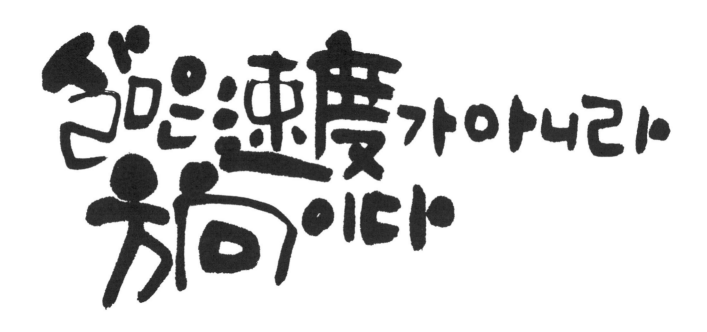

역사를 잊은 민족에게 미래는 없다

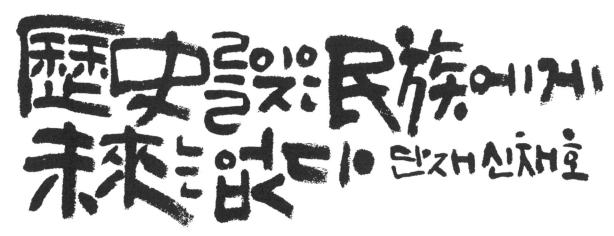

올해도 행복하세요

우리나라는 세계 제일의 문화강국입니다

생일 축하합니다